從
著色繪本
學習

配色的基礎

享受著色的樂趣
提升色彩感知力

櫻井輝子
白壁理繪

著色繪本

前言

越來越多人愛上著色繪本，市面上也販售許多相關的書籍。

相信應該有不少人翻出過去使用的色鉛筆，

想好好挑戰著色繪本塗鴉吧！

因為是著色繪本，所以可以隨心所欲選用喜歡的顏色著色。

但是「隨意選色著色」的結果，

反而讓許多人突然停下筆來。

繪圖顏色最好符合主題風格，

如果風格不符，著色未能呈現出主題風格，

等看到完成的繪圖，可能因此失去興致。

而「如何選擇顏色」，也就是「配色」正是成品的關鍵。

彙整成可愛的風格、決定使用高雅的配色、

以類似色統一成沉穩的形象、

以對比色組合成令人心動的配色，

依據顏色搭配，能讓一張線稿展現出截然不同的風格。

為了喜愛著色繪本的人，本書藉由反覆練習的方式，

讓大家邊著色邊學習配色的基礎知識。

為圖像配色的同時，將介紹許多經典配色，

例如：「紅配綠代表聖誕節」。

讓大家看完這本書後，

學會運用多種配色模式。

色彩感知力提升，除了著色繪本塗鴉，

也有助於服裝時尚或室內設計等生活層面的實際運用。

希望大家持續享受著色的樂趣。

色彩的世界

想要將腦中形象轉換成顏色時，這張圖非常方便好用。

本書會頻繁出現色彩的專門用語，當內心出現「這是甚麼」的疑問時，

請翻開這一頁確認，以加深自己對色彩的理解。

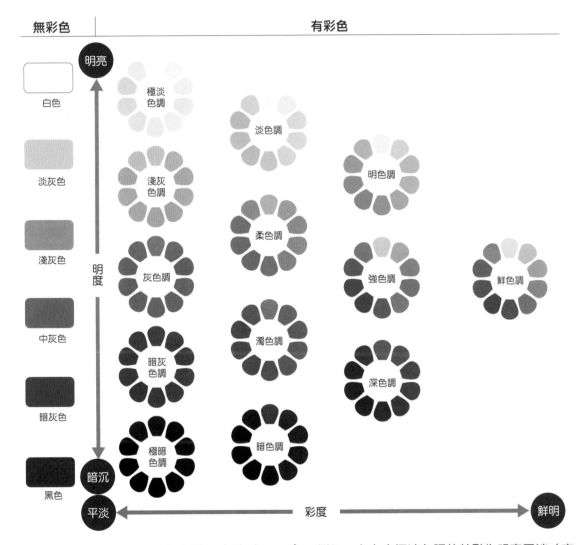

圖示中的縱軸指標代表色彩的明亮度（明度），橫軸指標代表鮮明度（彩度）。每一組色彩（色調）的命名，代表色彩給人的印象。

例如，左上方極淡色調的特點為明亮平淡（高明度、低彩度），很適合表現淡雅纖細的形象。

1章 配色基礎課程　13

2章 嘗試營造 4 大風格　33

● 活力歡樂的配色是指？　34

● 可愛夢幻的配色是指？　46

● 氣質高雅的配色是指？　58

● 擁抱自然的配色是指？　70

本書使用方法

本書為反覆練習的著色繪本，大家可以一邊著色，一邊學習色彩相關知識。

一開始從 9 項反覆練習的課程，學習色彩基礎知識，內容包括色彩擁有無限可能，令人感到安心或激動的配色，以及靈活運用色彩的技巧等。

接下來將解說風格營造所需的配色，異國的配色以及活動的配色。請各位挑選喜愛的章節開始動手著色。希望在閱讀本書後，每個人都能隨心所欲畫出期望的風格。

基礎 課程

應用 課程

本書使用的畫筆

市面上有許多色鉛筆的廠牌，每一款色鉛筆都各有特色，所以當購買新的色鉛筆時，建議在店家試畫後再行選購。

試畫時主要考量的重點為是否喜歡筆芯的軟硬度？是否不容易結塊？是否方便疊色或混色？

成套購買雖然方便使用，不過大多為基本色的組合，所以買齊自己喜歡的顏色也是種選購的樂趣。

基本上，本書使用Faber-Castell輝柏POLYCHROMOS 36色的色鉛筆。這款色鉛筆混色容易，可表現出多種顏色。

色鉛筆握法

直立握法

描繪細節或加深疊色時，將筆垂直立握進行上色。

鉛筆握法

與一般鉛筆握法相同，手握在稍微高一點的位置，比較方便控制。

平放握法

畫大塊面積時，傾斜筆身，注意力道過重容易將筆芯折斷，所以要放鬆力道。

著色熱身操　用3種握筆法，拿起色鉛筆，隨意動手著色吧！

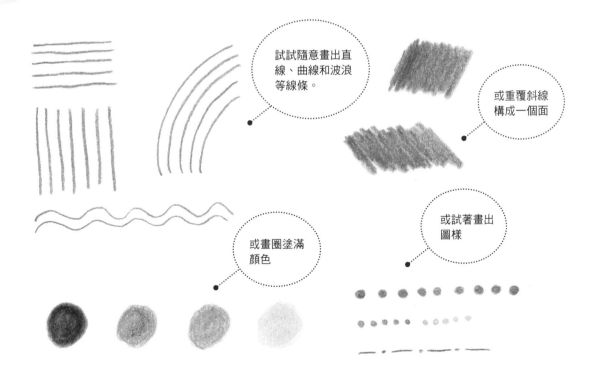

試試隨意畫出直線、曲線和波浪等線條。

或重覆斜線構成一個面

或畫圈塗滿顏色

或試著畫出圖樣

Q ① 塗不好角落和細節處

A 請先將筆芯削尖

　　為細節處著色時，需直立握起色鉛筆，不須過於使力，一邊觀察著色狀況，一邊塗滿顏色。

　　色鉛筆的筆芯常不知不覺變鈍，若隨身備有小削鉛筆器，即可方便削尖筆芯。

事先削尖筆芯

Q ② 想使用其他廠牌的色鉛筆

A 可以使用任何一家廠牌的色鉛筆

　　本書有標註色票號碼，請使用手邊的色鉛筆試塗看看。以下介紹一些典型的色鉛筆廠牌供大家參考。

三菱鉛筆
No880

色鉛筆的筆芯軟硬適中，容易疊色。筆觸滑順，其紅色系與茶色系相當齊全。

TOMBOW 日本蜻蜓鉛筆

色鉛筆的筆芯偏硬，輕輕一畫就能顯色，效果極佳。基本色完備，尤其藍色和綠色相當齊全。

Faber-Castell 輝柏
（紅盒系列）

色鉛筆的筆芯稍硬，顯色漂亮，也容易疊色。粉紅色～紫色相當齊全。

 ❸ 畫不好清淡的顏色

 買齊套色組以外的顏色

TOMBOW 日本蜻蜓色辭典
「紫丁花」

色鉛筆可利用疊色，加深顏色、混色，或調出暗沉顏色。不過，想畫出清淡的顏色，只能透過紙張的白色，薄塗畫出。

如果想表現出更淺更淡的顏色，建議購齊未收錄於套色組的淺色色鉛筆。「TOMBOW 日本蜻蜓色辭典」系列中，有非常漂亮的淺色系列，深受大家歡迎。

 ❹ 何時會用到白色色鉛筆？

 靈活運用白色色鉛筆

「白色」色鉛筆使用機率不高，總是盒中最長的色鉛筆。然而，實際上白色色鉛筆的妙用很多。

白色擁有不沾染其他顏色的特性，利用這項特性，可以讓圖樣或線條浮現。先用白色畫出圖樣，再疊上其他顏色，白色的部分不太受到其他顏色的影響。

大面積塗上白色後疊上其他顏色，會呈現淺色效果。或用另一種方式，先薄塗其他顏色再疊上白色，以營造暈染效果。

用白色畫出線條後，加上綠色，可以看到線條浮現。

用白色畫出圖樣後塗上茶色。這也可以用於表現花朵和葉片脈絡。

上方花瓣塗上白色後，在上方和下方兩處都塗上粉紅色。

製作調色盤

這是用 POLYCHROMOS 36 色製作的調色盤。顏色塗深和塗淡時，其顯色程度會有所不同，方便後續著色參考。

右撇子的人，先在左邊塗上深色，越往右邊，力道越輕，顏色越淺。然後在中間畫出漂亮的漸層色，試著控制塗色力道。

翡翠綠　在下方標註顏色名稱。

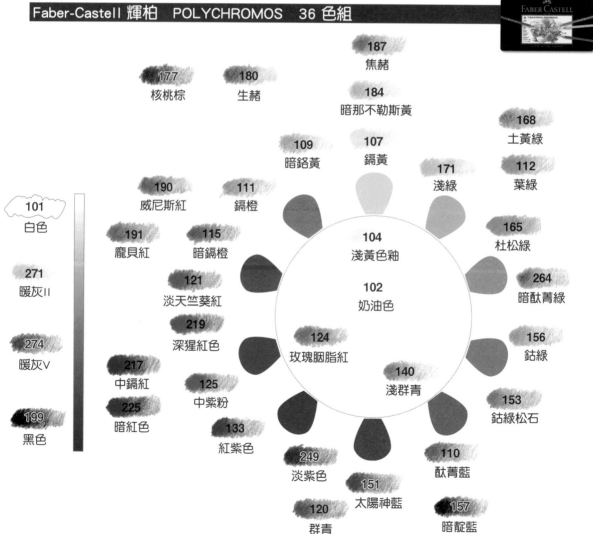

Faber-Castell 輝柏　POLYCHROMOS　36 色組

177 核桃棕

180 生赭

187 焦赭

184 暗那不勒斯黃

168 土黃綠

109 暗鉻黃

107 鎘黃

171 淺綠

112 葉綠

101 白色

190 威尼斯紅

111 鎘橙

104 淺黃色釉

165 杜松綠

271 暖灰II

191 龐貝紅

115 暗鎘橙

102 奶油色

264 暗酞菁綠

121 淡天竺葵紅

274 暖灰V

219 深猩紅色

124 玫瑰胭脂紅

156 鈷綠

217 中鎘紅

140 淺群青

199 黑色

225 暗紅色

125 中紫粉

153 鈷綠松石

133 紅紫色

249 淡紫色

110 酞菁藍

151 太陽神藍

120 群青

157 暗靛藍

圖示為10種基本色。

使用手邊的色鉛筆，在最靠近該色的旁邊，畫出顏色範本，試著製作調色盤。

淺色畫在中央，深色往外延伸塗上，這樣比較容易掌握控制。

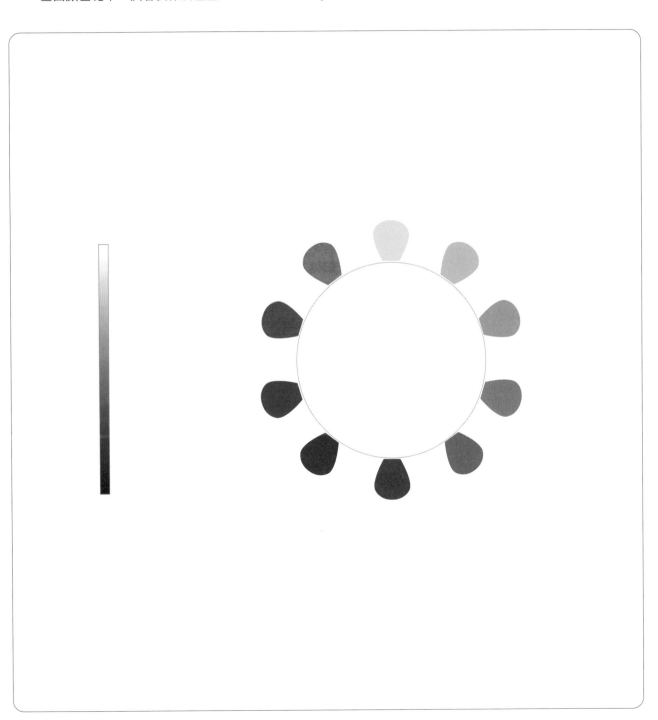

TOMBOW 日本蜻蜓鉛筆　36 色組

COLOR PENCILS

焦茶色　茶色　土黃色　黃色　黃綠色　常盤色

赤茶色　山吹色　綠色

橙色　檸檬黃　深綠色

白色　朱紅色　薄橙色　松葉色

紅色　赤紅色　薄紅色　桃色

鼠色　水藍色

赤紫色　藤色　青綠色

菫色　薄青色　納戶色

黑色　藤紫色

紫色　群青色

金色　銀色　藍色　青色

三菱鉛筆 No880　36 色組

MITSUBISHI　36

焦茶色　土色　土黃色　黃色　深綠色

山吹色　黃綠色

茶色　綠色　灰綠色

橙色　檸檬黃

白色　朱紅色　薄橙色　青磁色

赤茶色　桃色　玉子色

鼠色　赤紅色

紅色　薄紅色　翡翠綠

灰色　赤紫色　薄紫色　水藍色

深赤紫色

黑色　紫色

金色　銀色　群青色　青色

藍色

1章

配色
基礎課程

所有色彩的連續變化

色相環著色練習

色相環是指有層次地將色彩排列成紅→橙→黃→黃綠→綠→藍綠→藍（下面圖示有 2 種藍色）→紫→紅紫的色彩（色相）變化。

紅紫色的旁邊為紅色，所有的色彩呈連續變化，迴圈循環，一目了然。以某一色相為基準，相鄰兩邊的色彩稱為類似色，距離越遠的色相稱為對比色（於 p.22 說明類似色，p.24 說明對比色）。

色相環對於了解色彩間的關聯性，有很大的幫助。

10 色相

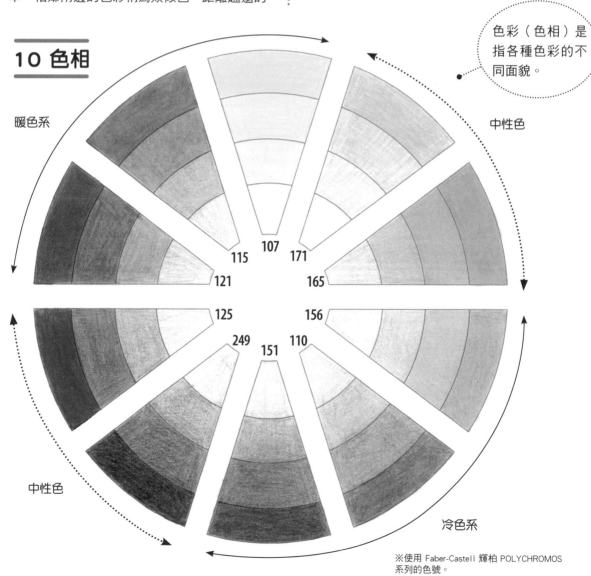

色彩（色相）是指各種色彩的不同面貌。

暖色系

中性色

115　107　171

121　　　165

125　　156

249　151　110

中性色

冷色系

※使用 Faber-Castell 輝柏 POLYCHROMOS 系列的色號。

著色 要領

練習塗出一定的深淺度。不一定要用完全相同的顏色。如果有36色以上的色鉛筆，應該有類似的顏色，使用該色即可！

著色練習

重疊薄塗，
調整深淺。

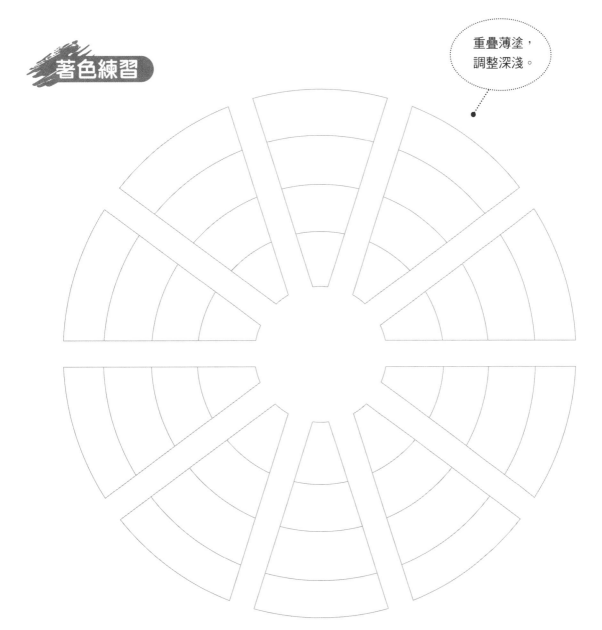

Lesson 課程 ② 改變色調，描繪陰影

利用紙張白色的淡色調

試試改變相同顏色的明度與彩度。利用紙張的白色，改變深淺就能畫出極淡色調、淡色調、明色調3種色調。其中最亮的為極淡色調，最暗的為明色調。將其分別塗在不同的面向，形成明亮差異製造出立體感。

極淡色調　　淡色調　　明色調

219

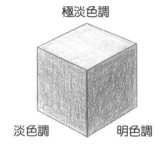

極淡色調

淡色調　　　明色調

3 種濃度分別塗在不同的面向，構成立體感。

顏色相同，改變明度和彩度，就能做出顏色的深淺。

混入灰色的暗色調

這次試著利用混入灰色，改變明度與彩度。保留原本的顏色，僅疊上少許灰色，就能畫出深色調。繼續在每一個色塊疊上灰色，將呈現出暗色調、極暗色調。想表現受光線照射的面向，即為深色調的位置。

深色調　　暗色調　　極暗色調

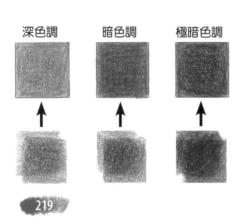

219

199

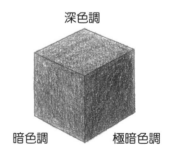

深色調

暗色調　　　極暗色調

深色也可用同樣的方式做出效果。

著色 要領

尚未熟悉技巧時，調整深淺稍有難度。不要一下子塗太深，而是要重複薄塗到期望的深淺度。要領為輕輕握住色鉛筆。

● 請用喜歡的顏色練習相同的畫法

極淡色調	淡色調	明色調

深色調	暗色調	極暗色調

極淡色調	淡色調	明色調

深色調	暗色調	極暗色調

灰色調的樂趣

疊上灰色的中間色

右圖是 p.2 介紹過的色彩圖示，也可以在這裡確認課程 2 中描繪的 6 大色調。

框線內的顏色稱為中間色，是帶有灰色調的曖昧色。為了做出中間色，需在色鉛筆的原色疊上各種明度的灰色。疊上少許淺灰色，即轉為柔色調，疊上較多的暗灰色，即轉為暗灰色調。

大家不要受到規則限制，多嘗試各種可能，享受疊色的樂趣。

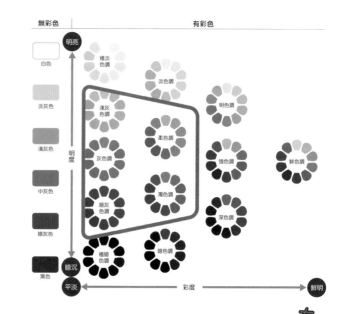

疊上灰色

未疊上灰色

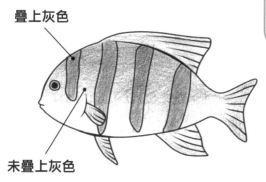

以相同色調集結色彩，即形成這樣多種色相環。

著色 要領

除了灰色，還可使用深藍色或焦茶色疊色，畫出風格別具的效果。請大家多多嘗試看看。

混色讓色彩繽紛無限

與色相鄰近的顏色混色（類似色）

利用混色可以創造出許多顏色。首先，混合色相環相鄰的顏色，試著做出介於兩者間的顏色。疊上淺色是混色的第一步。

類似色

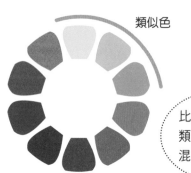

比較容易與類似的顏色混合

與色相較遠的顏色混色（對比色）

黃色（Yellow）、藍色（Cyan）、洋紅色（Magenta）為三原色。將這3種顏色重疊，可以創造出許多新的色相。

①Yellow

③ Magenta

②Cyan

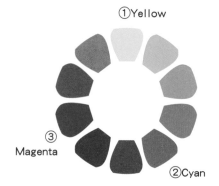

與 107 混色　　與 110 混色　　與 125 混色

115　　　156　　　121

171　　　151　　　249

110　　　121　　　115

125　　　171　　　171

165　　　125　　　156

249　　　249　　　110

著色練習

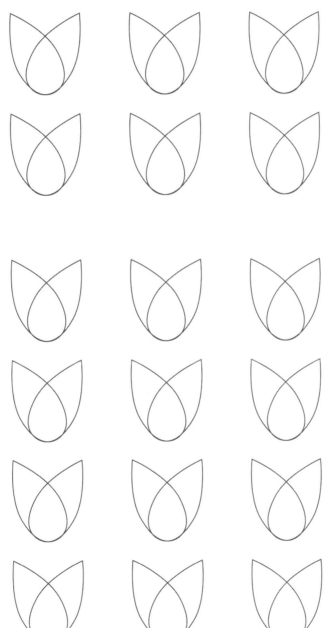

整齊一致的配色技巧

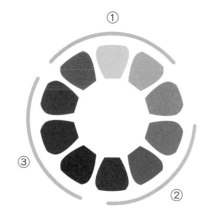

類似色的著色練習

以某一個色相為基準時,色相環相鄰兩邊的顏色為「類似色」。任何顏色都可以當作基準色,不過要用相似的顏色完成配色,才能帶給人整齊一致、穩定寧靜和安心的感受。利用色相統一的技巧,色調則可自由搭配組合。請大家一邊參考 p.14～p.15 的色相環,一邊思考搭配組合。

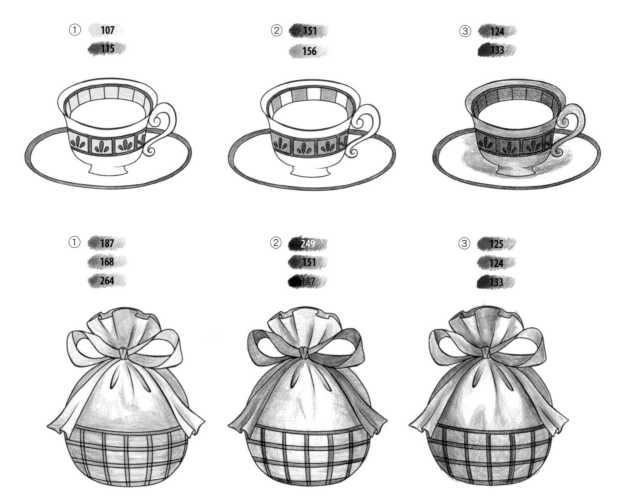

① 107 / 115　② 151 / 156　③ 124 / 133

① 187 / 168 / 264　② 249 / 151 / 157　③ 125 / 124 / 133

著色 要領

以相近的顏色統整，會令人感到安穩，若加入互補的顏色，則會刺激視覺感受。

著色練習

活潑生動的配色技巧

以黃色為基準色時…

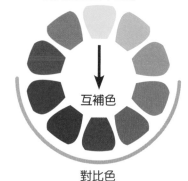

互補色

對比色

以對比色或互補色點綴強調

　　在色相環中，距離基準色相最遠的顏色為「對比色」。雖然沒有明確的規定，不過以本書介紹的10色相來看，左右兩側距離3色階以上的顏色即為「對比色」。這些是可帶來生動變化的配色。另外，與基準色正面相對的顏色稱為「互補色」。選擇與互補色配色時，不論放大哪一種顏色的畫面比例都能使畫面統一。

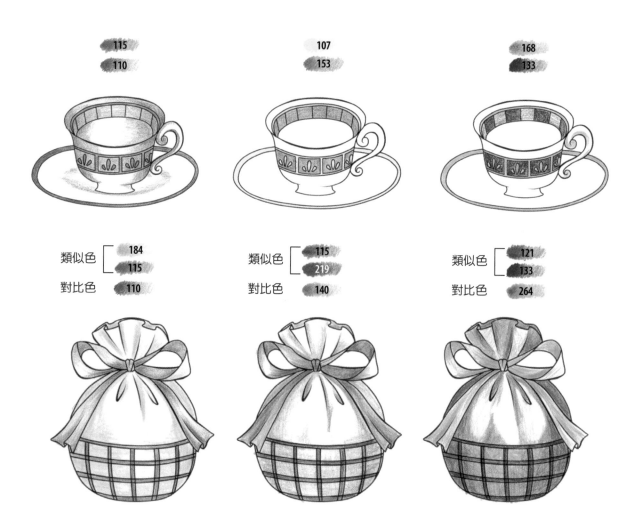

115
110

107
153

168
133

類似色 [184
　　　　115
對比色　110

類似色 [115
　　　　219
對比色　140

類似色 [121
　　　　133
對比色　264

著色 要領

對比色的配色能讓繪圖更加生動活潑。而互補色的配色，可使任一顏色都可作為視覺焦點！

著色練習

美麗的類似色漸層

色相的漸層

漸層是指使用 2 種以上的顏色，在中間地帶充分混合呈現自然轉變，挑選色相環中相近的顏色，可自然又漂亮的讓顏色產生變化。

即便是紫色，也有與紅色相近的紫色，以及與藍色相近的紫色。請試著用相近的 2 色，在中間地帶漂亮混合。

若是覺得大面積著色過於單調，利用這類漸層技巧著色，將呈現出乎意料的繪圖效果。

改變色調的漸層

相同顏色從明色調轉為暗色調，也能創造出美麗的深淺漸層，很適合用來表現天空的深淺，或想展現背景的遠近空間感。

還可活用於襯托花朵、葉片或小物等的立體感。受到光線照射的明亮部位，以及形成陰影的暗沉部位，就用漸層技法來表現吧！

每一種顏色都有各自的美麗，請變換顏色嘗試看看。

著色 要領

先全部平塗淺色，再試著疊上深色。介於兩色之間的顏色暈染也很漂亮。

著色練習

強化彼此的色彩分離

與相鄰色相互衝突時

紅色和黑色、綠色和紅色等強烈顏色相鄰時，很容易消磨彼此的顏色亮點。這時，可利用紙張的顏色，做出顏色之間的交界線。在設計用語中稱為「分離」。包裝設計中有許多案例，使用金色或銀色做出分離，突顯單一顏色。交界線的寬度並無規定，但是不要畫得太粗，效果才佳。

● 用白色分離

與相鄰色界線模糊時

淺色顏色的組合，容易讓畫面流於單調模糊。這時，可以用灰色或黑色做出分離。這個想法並非為題材描繪陰影，而是像畫輪廓般，用暗沉的顏色為整體做出分離。

另外，如範例般想突顯明亮的題材時，利用這個方法成效顯著。想表現出閃耀夜空的星星，可用與背景相同的藍色系來分離，更能襯托星星明亮的顏色。

● 用黑色分離

著色 要領

即使沒有畫線，也可以利用留白或是加深顏色，自行畫出分離效果。

色彩面積的比例意識

主色和強調色

著色時需有技巧地考慮畫面整體的色彩面積比例。「主色」為面積比例最大的顏色，約占畫面整體的 50～70%。相對於此，「強調色」扮演著為畫面聚焦的角色。

主色的對比色使用範圍較小，約占畫面整體的 5～20%。以料理來形容，好比香料一般的存在。而「輔色」用來連結主色與強調色，使用近似主色的顏色。

主色　　　　　　　　　　　　　　　輔色　　　　　　　　　強調色

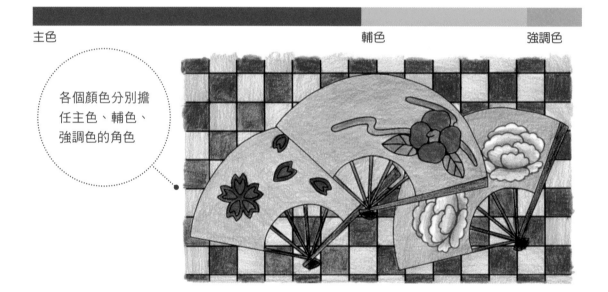

各個顏色分別擔任主色、輔色、強調色的角色

著色時若未考慮各個顏色的角色，畫面將顯得鬧哄哄，缺乏統一感。

著色 要領

強調色可將主色襯托得更漂亮。
要領是小面積塗色。

著色練習

強調色的選色方法

試試變換顏色

接下來第 2 章開始為一幅圖畫著色。範例繪圖中會以「主色」和「強調色」（或 5 種主色）介紹使用的顏色。不過,該如何選擇強調色呢?

第一種方法為課程 6「活潑生動的配色技巧」,運用「色相變化」介紹過的對比色或互補色。利用加上少許不同於主色的顏色,營造畫面變化。

● 顏色不同的 2 色

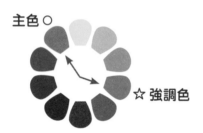

主色 ○

☆ 強調色

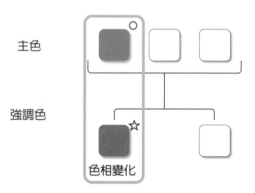

主色

強調色

色相變化

試試變換色調

第二種方法為使用主色的相似色,但是加上少許色調不同的顏色,做出明暗對比。

整體為淺粉色調時,可試著用深色營造出強調色。相反的,使用深色紙張時,加入淺色調,將形成留白的強調效果。可選擇左下圖表中,有上下關聯性的色調。

第2章中將以「色調變化」為大家介紹。

● 色調不同的 2 色

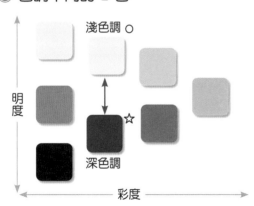

淺色調 ○

明度

深色調 ☆

彩度

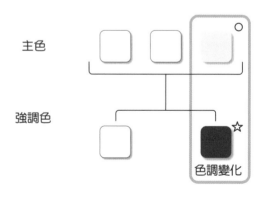

主色

強調色

色調變化

接下來,將進入著色繪本!令人期待!

2章

嘗試營造
4大風格

活力歡樂的配色是指？

建議的色相與色調

　　鮮明的顏色只要塗得夠飽滿，就很接近活力歡樂的配色。

　　色調主要範圍為鮮色調、強色調、明色調，色相除了紫色和紅紫色之外，皆可自由選用。

建議的色相

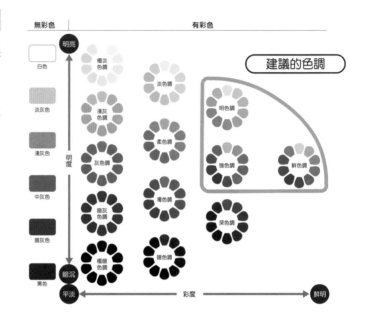

無彩色　　　　　　有彩色

明亮

白色

淡灰色

淺灰色

中灰色

暗灰色

黑色

明度

暗沉

平淡　　　　　　　彩度　　　　　　　鮮明

橙淡色調　淡色調　　建議的色調

淺灰色調　　　明色調

灰色調　柔色調　強色調　鮮色調

暗灰色調　濁色調　深色調

橙暗色調　暗色調

不混色、不塗薄，直接塗出原色相表現。除了紫色、紅紫色，其他都很適合當作活力配色。

配色技巧與思考方法

　　使用對比色或互補色的組合，展現強烈對比，營造生動活潑感。

　　使用顏色強烈的配色時，請留意擴大主色比例，縮小強調色的比例。

配色範例　　　配色範例

 ● 活力配色的著色練習

著色練習

01

溫暖華麗的花束

鮮豔的暖色系（紅、橙、黃）花束，瞬間引人
注目，色調令人心情愉悅，送禮、收禮都讓人
歡喜。暖色系的顏色，看得溫暖（溫馨）滿
懷，空間飄散著華麗氛圍。

主色

強調色

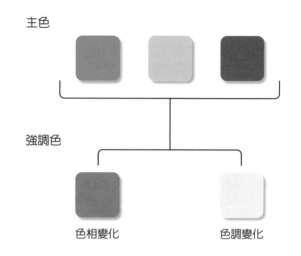

色相變化　　　　　色調變化

配色

範例中的強調色包括「葉片綠色」，為相對於暖
色系花朵的對比色；以及極淡的花朵顏色，為相
對於鮮色調的對比色調。

範例

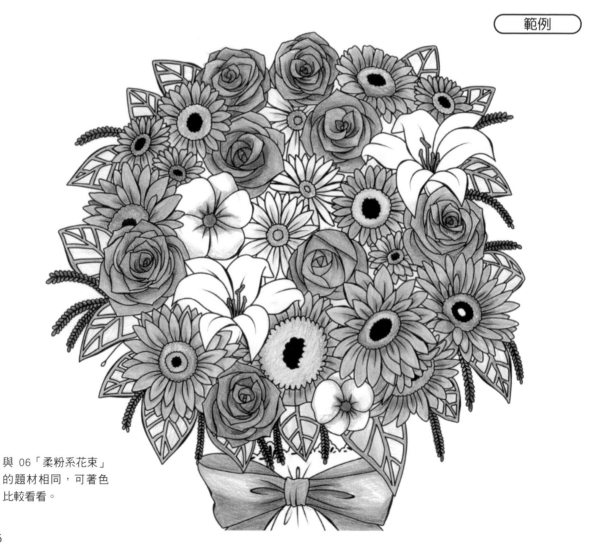

與 06「柔粉系花束」
的題材相同，可著色
比較看看。

範例　主要使用顏色

花朵	104	180	217	葉片	112
緞帶	184	115			264
	111	121			171

著色練習

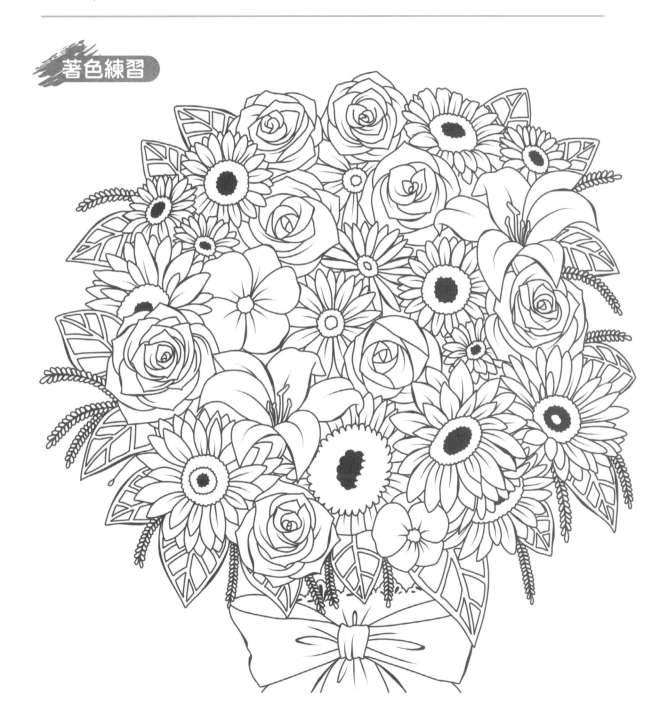

02

休閒風衣櫃

丹寧色系是休閒風衣櫃不可欠缺的顏色，再搭配對比色深橘色，色相對照強烈。對比色的配色法則，是能襯托顏色彼此的個性。

強調色

色調變化

配色

鮮豔色為配色主色，米白色和極淡的藍色為強調色，為畫面帶來輕快、明亮的感覺。著色時，利用深淺來呈現變化。

範例

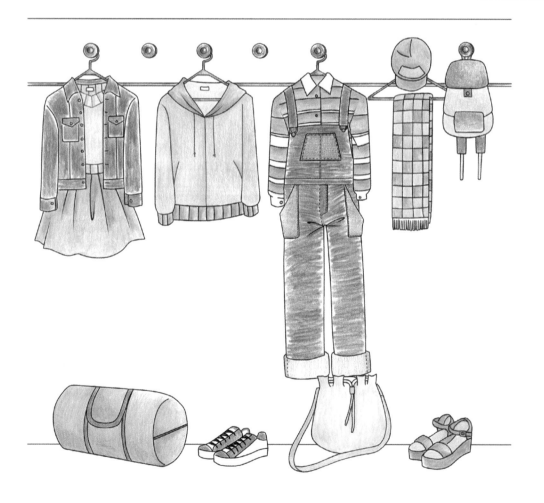

範例 主要使用顏色

全部

109	101	184
110	102	180
156		

著色練習

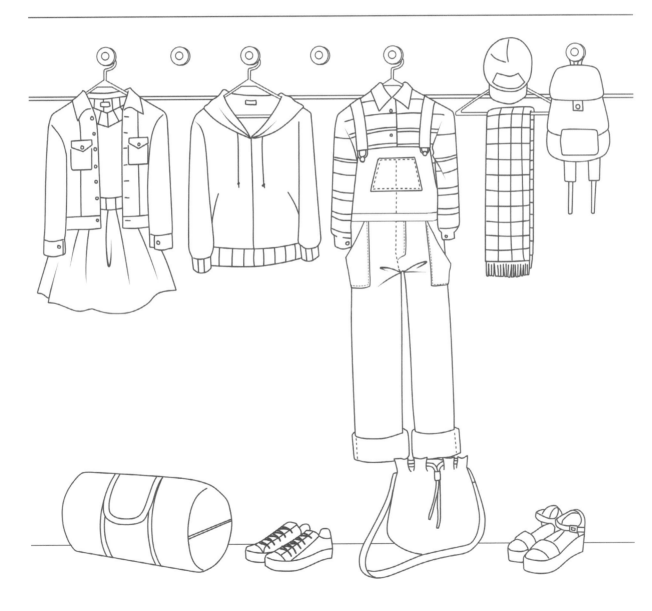

03

色彩繽紛的文具用品

所有顏色都是主色，揮灑成一片繽紛的世界。
每種顏色都非常鮮豔華麗，但僅使用約 5 種顏
色著色，意外展現出調性一致的畫風。

主色

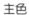

配色

一邊著色時，一邊稍微抽離一下，以觀看整體畫
面氛圍。範例中由藍色和藍綠色負責畫面的整體
協調。

範例

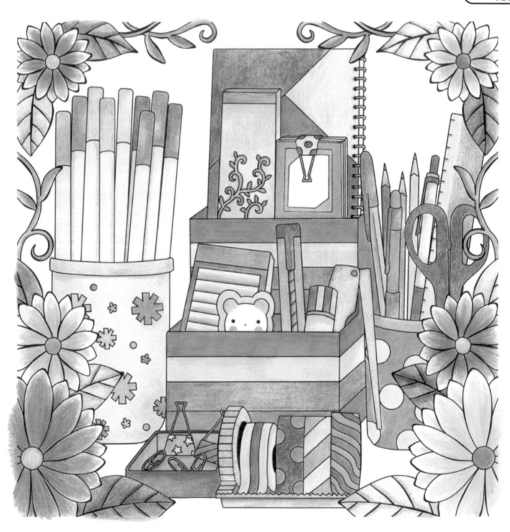

範例 主要使用顏色

綠色 264
部分 156

橘色 111
部分 115

黃色 107
部分 184

藍色 140
部分 151
120

紅色 124
部分 125
101

著色練習

04

歡樂娃娃屋

牆面鮮明的若草色，搭配自然風的木製家具和木質地板，再大膽使用對比色紅色，呈現色相變化，並用地板各處的深茶色做出色調變化。

配色

範例中使用「黃綠色和紅色」的對比色，「紅色和藍色」的組合也能創造出休閒感。大家可以參考色相環，思考用色。

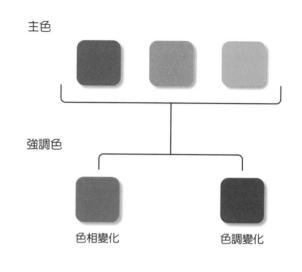

主色

強調色

色相變化　　　　　　　　色調變化

範例

範例 | 主要使用顏色

地板和 木框	180	111	牆面	112	窗簾	102	床鋪	124
	187	115				271		219
	111							

著色練習

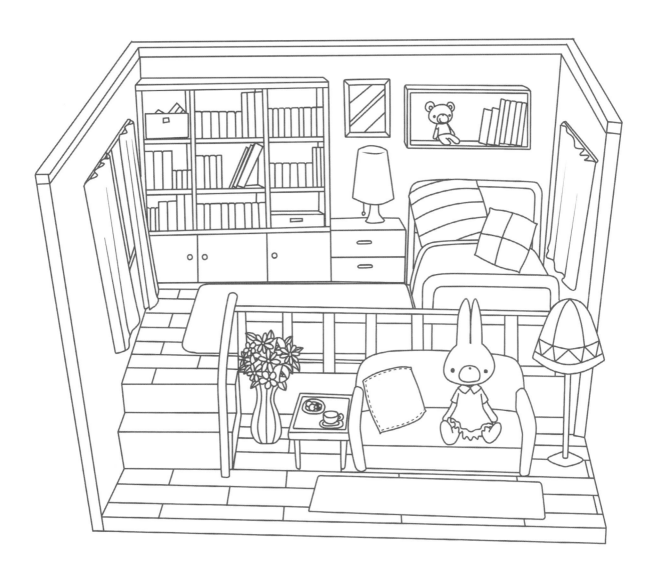

05

豪華水果聖代

主色 3 色為濃郁的黃色、清新的黃綠色以及鮮豔的紅色。其中加上深綠色和淡淡的奶油色，為色調點綴出深淺變化，讓畫面協調平衡。

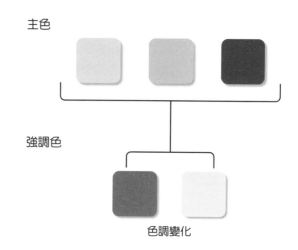

強調色

色調變化

配色

範例中畫面上方的葡萄葉塗上濃濃的藍綠色，形成畫框般的效果，讓主題水果聖代更為突顯醒目。

範例

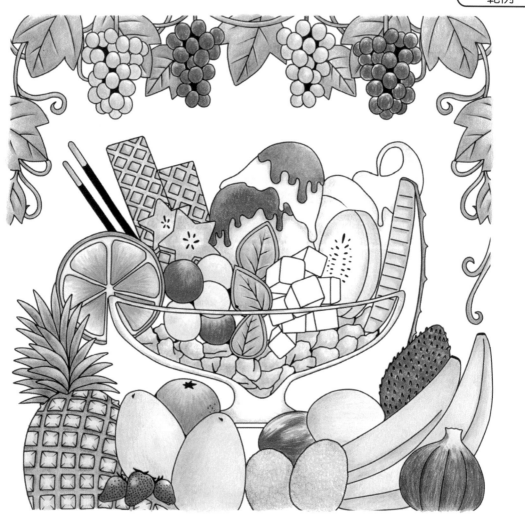

範例　主要使用顏色

葡萄	264	威化餅	102	奇異果	171	橘子	109	無花果	225
	171	冰淇淋	184	麝香葡萄	112		111		102
	112	脆餅	187	草莓	219		115		171
	219	香蕉			102		102	盛杯	153
		芒果	180						

著色練習

可愛夢幻的配色是指？

建議的色相與色調

營造可愛配色時，明色調、淡色調以及極淡色調是不可或缺的色調選擇。

色相主要使用暖色系的溫暖顏色，藍色或紫色若屬於粉色系，也能打造出可愛的風格。

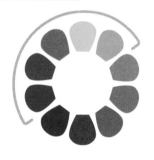

建議的色相

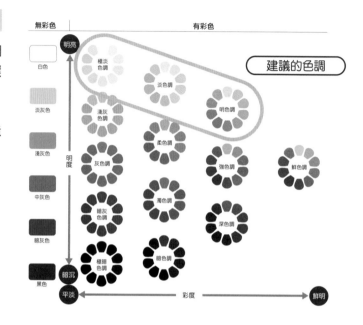

無彩色　　　　　　有彩色

白色

淡灰色

淺灰色

中灰色

暗灰色

黑色

明度

明亮

暗沉

平淡　　　　　　　　彩度　　　　　　　　鮮明

明亮　極淡色調
淡色調
淺灰色調　明色調
柔色調
灰色調　強色調　鮮色調
暗灰色調　濁色調　深色調
極暗色調　暗色調

建議的色調

粉色系的色彩，都能營造出可愛的氛圍。

配色技巧與思考方法

主要使用不混濁的淺色，若畫面整體過於單調沒精神，可以加入 1～2 種鮮色調當作強調色，為畫面增添活潑感。

● 配色範例　　　　　　● 配色範例

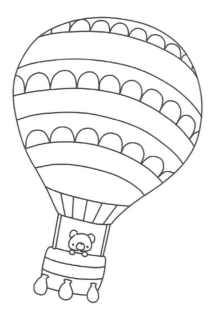

著色練習

O6

柔粉系花束

主色全為粉色系的顏色，屬於同色調配色
（p.82）。即使與對比色組合，只要色調相同
（疊色的深淺度）仍能維持一致的畫風。

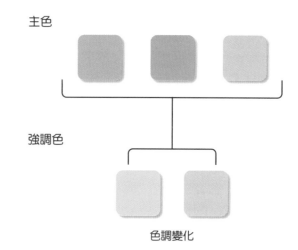

主色

強調色

色調變化

配色

全部以同色調著色，或許讓人感到過於單調普
通。嘗試加入比粉色系更淺的顏色，讓畫面多
些變化。

範例

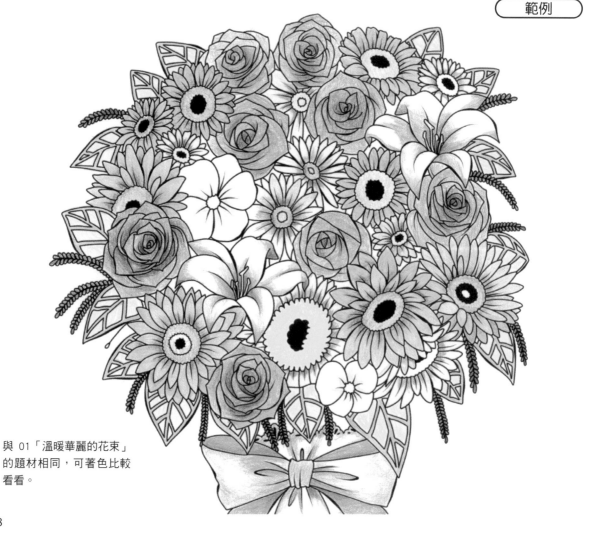

與 01「溫暖華麗的花束」
的題材相同，可著色比較
看看。

範例　主要使用顏色

紅色花朵		藍色花朵		淺色花朵		葉片	
124		156		102		171	
125		153		107		107	
219		140		124			
274				133			

著色練習

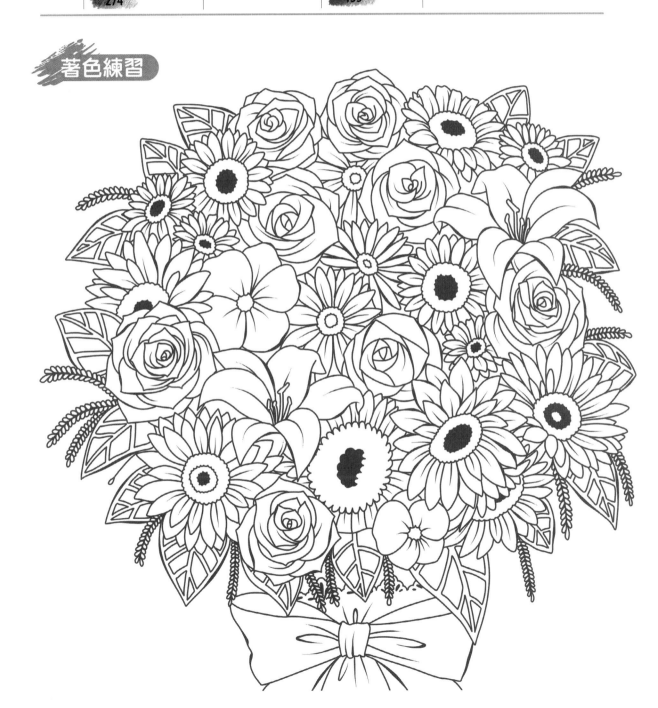

07

少女風衣櫃

只利用粉紅色的深淺完成配色，不過在畫面各處，使用比主色粉紅色稍微帶點黃色的「鮭魚粉（珊瑚粉）」，可更加提升可愛氛圍。

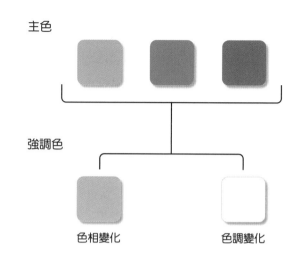

主色

強調色

色相變化　　　色調變化

配色

選用淡色系時，留意塗畫陰影的深色部分，能突顯柔軟與細緻觸感。著色時多些巧思，以表現出材質感。

範例

範例 主要使用顏色

全部 | 124　102
101　180

著色練習

08

女孩的寶物

配色僅使用極淡的顏色，平均塗在畫面中，讓人彷彿身處於夢幻世界。想像這些都是從小珍惜的寶貝，或充滿療癒感的可愛小物。

配色

表現夢幻世界的技巧在於不刻意設定主色和強調色，以相同的比例塗上所有顏色。

範例

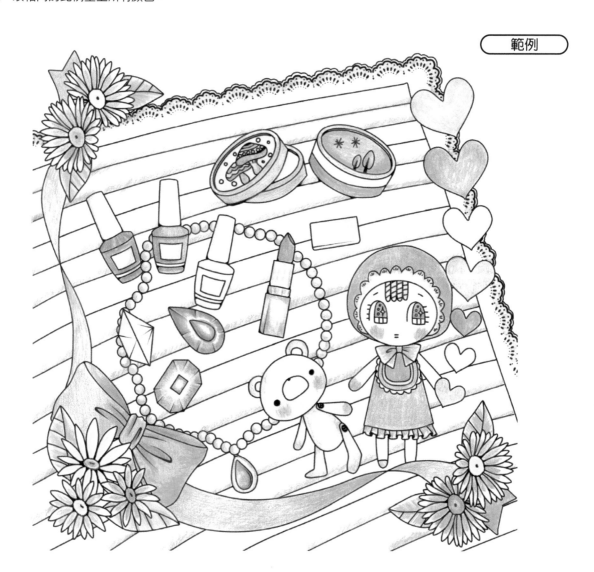

範例　主要使用顏色

全部 ｜ 124　156　101
　　　 110　102

著色練習

夢幻旋轉木馬

與「女孩的寶物」相比，配色稍微帶點成熟感。例如，粉紅色裡帶點紫色，或僅僅只使用藍灰色和藍綠色就能呈現出截然不同的風格。

配色

請留意細節部分與細緻的線條並細心著色，讓畫面更豐富立體，以襯托並感受到每種顏色的個性。

範例

範例　主要使用顏色

紅紫色 125
部分 249
101

黃綠色 171
部分 165
101

紫色 140
部分 249
101

藍色 156
部分 101

淡粉紅色 124
部分 101

木馬的 271
陰影

著色練習

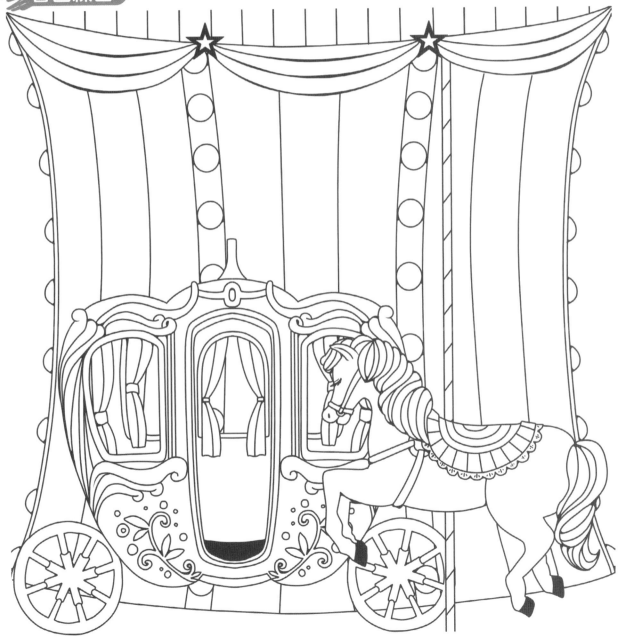

10

舒適的寶寶物品

配色可愛容易讓畫面顯得平淡。這個時候在小面積的區塊上,大膽塗上鮮艷的顏色。思索一下「強調色該點綴在何處呢?」。

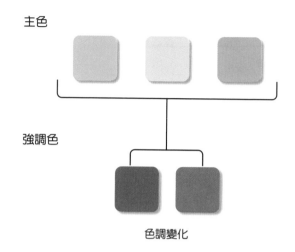

主色

強調色

色調變化

> 配色

配色主要為極淡色調和淡色調,相對於此,以鮮色調強調出彩度變化。彩度是指「顏色的鮮明程度」。

> 範例

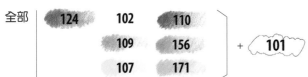

範例　主要使用顏色

全部　124　102　110
109　156 ＋ 101
107　171

著色練習

氣質高雅的配色是指？

建議的色相與色調

主要使用柔和的灰色調，以深色調和暗色調點綴強調也很漂亮。

色相主要使用紫色和紅紫色，就能輕易演繹出高雅風格。

建議的色相

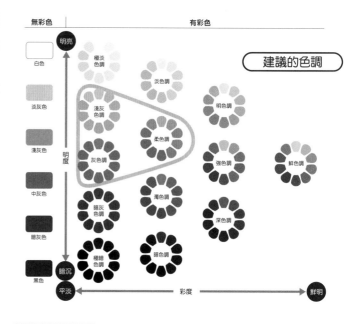

用紫色系表現出高雅氣質，也可挑戰灰色調看看。

配色技巧與思考方法

配色並沒有「非得如此」的嚴格規定，大家也可以自由使用範例以外的顏色，不過建議避免使用金色系和卡其色。

● 配色範例

● 配色範例

 ● 高雅配色的著色練習

例

著色練習

11

時尚雨傘

漂亮姐姐都擁有的優雅配色雨傘。以紫色到紅紫色的色相為主，自由思考配色組合。為了不顯單調，在其中搭配綠色系的顏色。

配色

紫色系和綠色系是配色時相當好搭配的顏色。兩者皆屬於中性色，既不屬於暖色系也不屬於冷色系。

範例

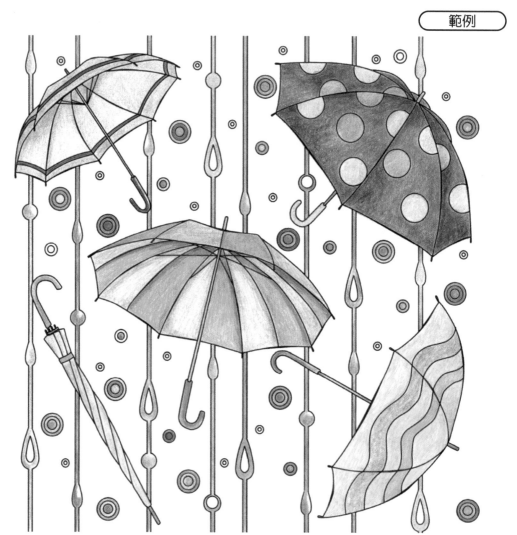

與16「大地色雨傘」的題材相同，可著色比較看看。

範例　主要使用顏色

全部 249　125　168
140　271　264

著色練習

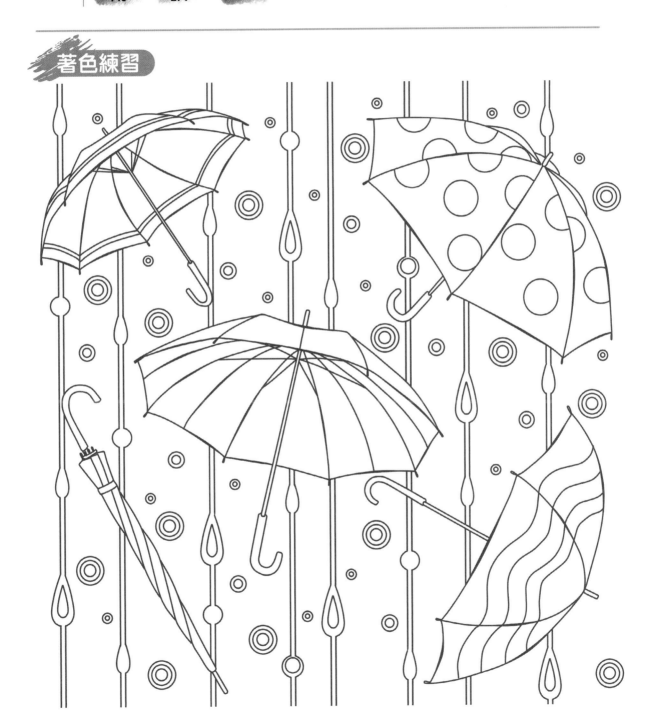

12

優雅風衣櫃

調配優雅配色時，色相的選擇範圍有限，所以利用色調的變化，增加顏色明亮度和強度的層次。範例中以淺灰色調為主要思考配色。

配色

淺灰色調給人沉穩的印象，屬於明亮色，搭配暗色調的暗沉色，做出強調效果使畫面顯得豐富。

主色

強調色

色調變化

範例

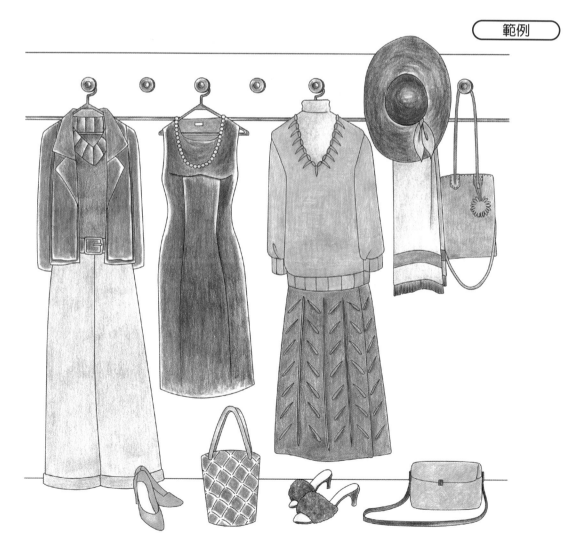

範例 主要使用顏色

全部

124　140　249　180

125　101　133

著色練習

13

約會高跟鞋

選用紅紫色、藍綠色、暗灰色、暗棕色等偏成熟的顏色，搭配強調畫面的亮黃米色。營造優雅氛圍時，請避免帶有強烈黃色調的顏色。

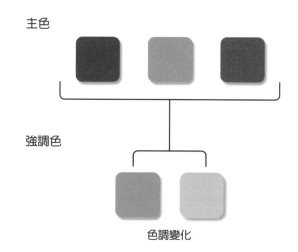

主色

強調色

色調變化

配色

偏紅的粉紅色能營造出優雅氛圍，但是偏黃的黃米色容易散發休閒氣息，配色時要斟酌使用。

範例

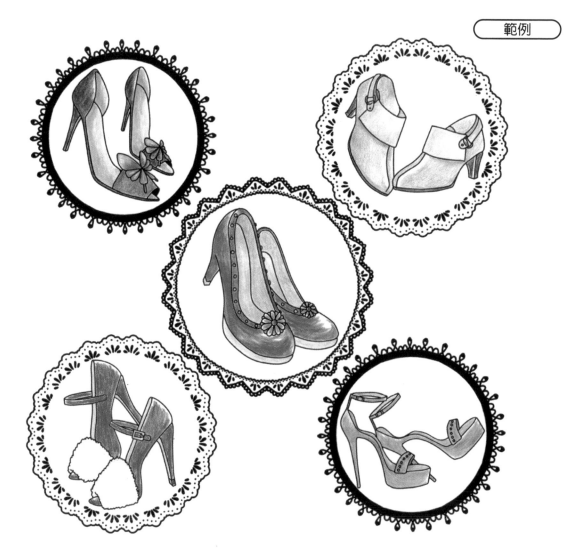

範例　主要使用顏色

左上		右上		正中間 左下		右下	
	177		271		125		264
	180		180		264		180
	125		177		271		
					101		

著色練習

14

閃亮香水瓶

各種色相的用色完美協調，可表現出華麗歡樂的氣息。另外，為了表現出閃閃發亮的奢華感，特別使用了金色（使用色鉛筆塗上濃濃的黃色）。

主色

配色

對照色相環，上層右側的香水瓶為「藍色配金色」、「紅紫色配綠色」，使用了位於180度對角的顏色，屬於互補色的色相配色。

範例

範例 | 主要使用顏色

全部 | 249　140　171　271
125　264　109　101

著色練習

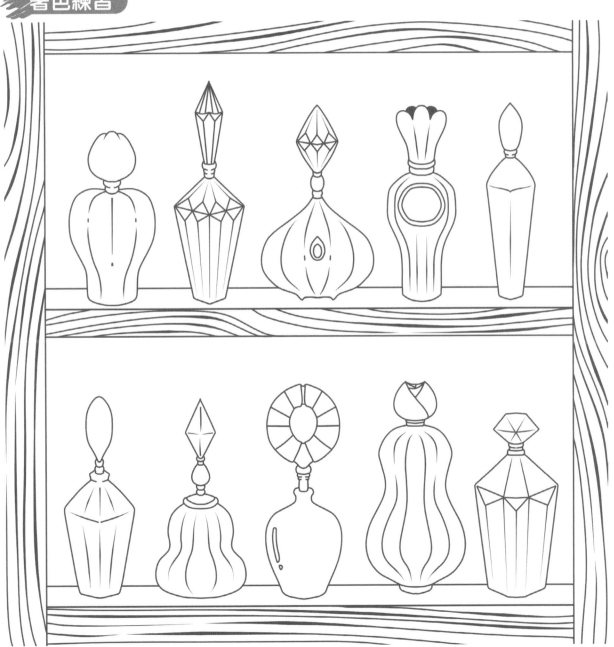

15

玫瑰與珍珠項鍊

範例中的主角是玫瑰和珍珠,有另一種方法可
讓手套成為主角。可在手套塗上濃濃的玫瑰粉
紅色或藍綠色,玫瑰則塗上淡淡的粉紅色。

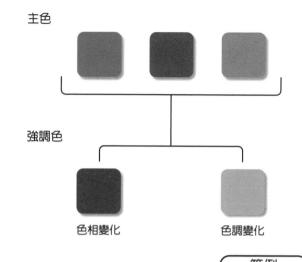

主色

強調色

色相變化 色調變化

範例

配色

若想讓繪畫元素成為畫面的「主角」,必須塗上
醒目濃重的顏色。相反的,若想讓繪畫元素「融
為背景」,最好塗上清淡柔和的顏色。

範例　主要使用顏色

珍珠　271
　　　101
　　　125

葉片　153
　　　264
　　　271

其他　271　125
　　　101　133
　　　140

著色練習

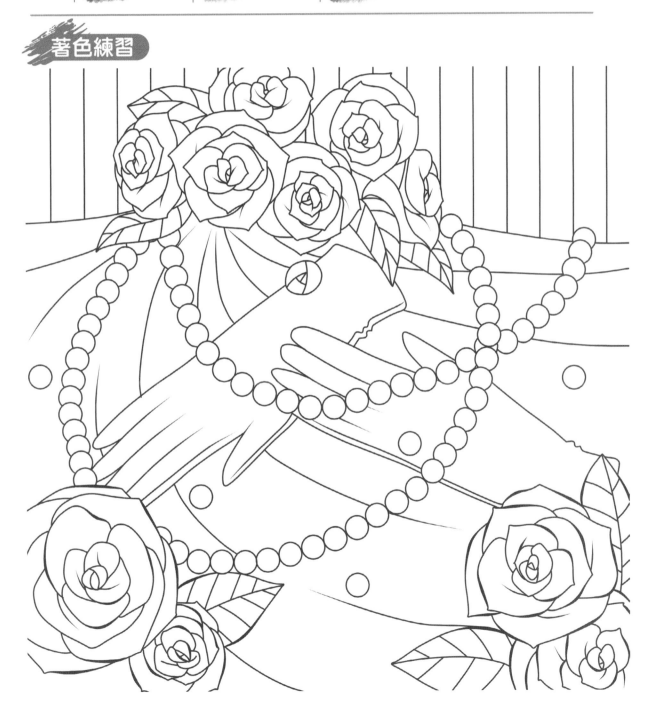

擁抱自然的配色是指？

建議的色相與色調

色相對於自然配色的表現相當重要，可從橙色到綠色的顏色範圍內，使用各種色調。層層疊色，營造具品味的曖昧色，提升畫面的完整度。

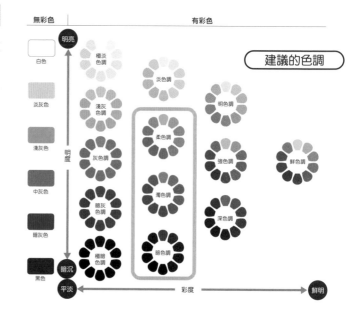

暗色調的橘色以及綠色散發自然氣息。層層疊色，讓顏色充滿韻味。

配色技巧與思考方法

大家可以自由使用範例以外的顏色。例如，選用深色調或極暗色調，表現顏色的深度或選用極淺色調表現光線變化。

● 配色範例

● 配色範例

● 自然配色的著色練習

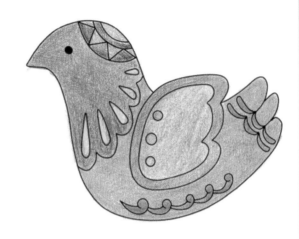

著色練習

16

大地色雨傘

大地色一詞出自1970年代流行的時尚色彩。
如今大地色一詞泛指以大地色和植物色為主的
茶色系到綠色系顏色。

配色

主色 3 色都為明亮色,搭配藍色系的色相變化以
及暗茶色系的色調變化。

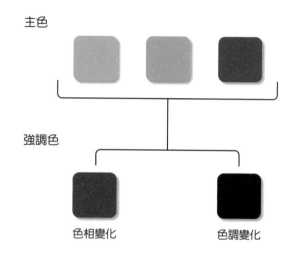

主色

強調色

色相變化　　　色調變化

範例

與11「時尚雨
傘」的題材相
同,可著色比
較看看。

範例 主要使用顏色

全部

151 184 187
274 180 190
168 177

著色練習

17

自然風衣櫃

範例中使用的色相範圍為偏橘色的茶色到黃綠色。範例內容為春天轉為夏天的衣著單品，所以整體以明色調統一畫面。

配色

想表現秋天轉為冬天時，全部換成深色調或暗色調的顏色。技巧為不改變色相，運用橙色到綠色的範圍調整調性。

範例

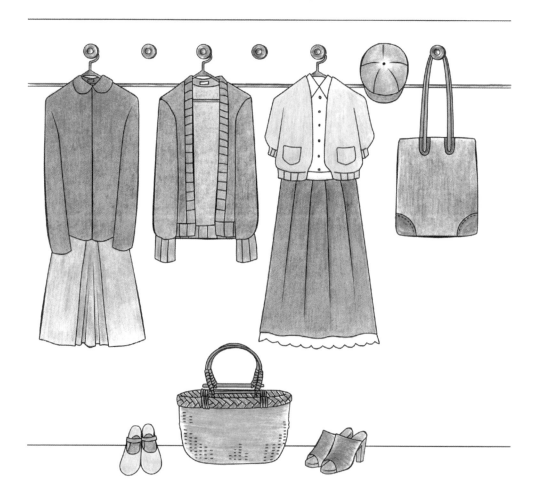

範例 主要使用顏色

全部 190 168 271
 187 184 101
 180

著色練習

18

香草與香料

若畫面整體顏色相近，完成時會令人感到乏味無趣。範例中為了讓畫面更鮮活生動，使用了「溫暖鮮豔的紅色」和「暗沉的焦茶色」。

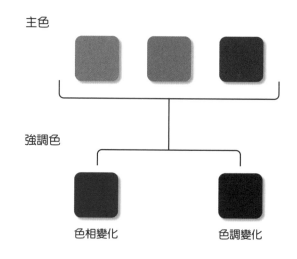

主色

強調色

色相變化　　　　　色調變化

配色

動手著色前，先大致思考顏色配置，就不容易失敗。以主色定出整體氛圍，再以強調色表現出生動感。

範例

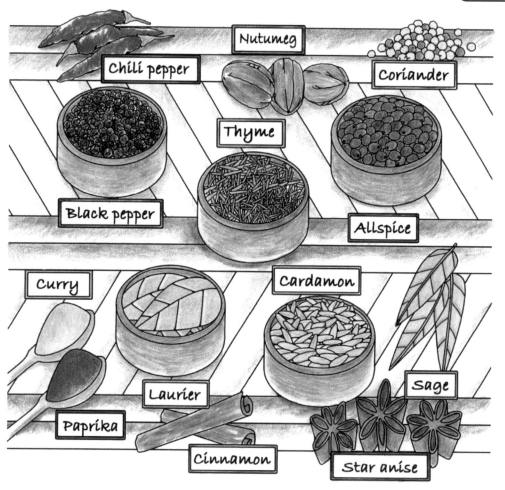

範例　主要使用顏色

辣椒	219	其他香料	101	177	271	布料	187
咖哩	168		102	180	115		177
辣椒粉	184		168	187	121		168
	111						

著色練習

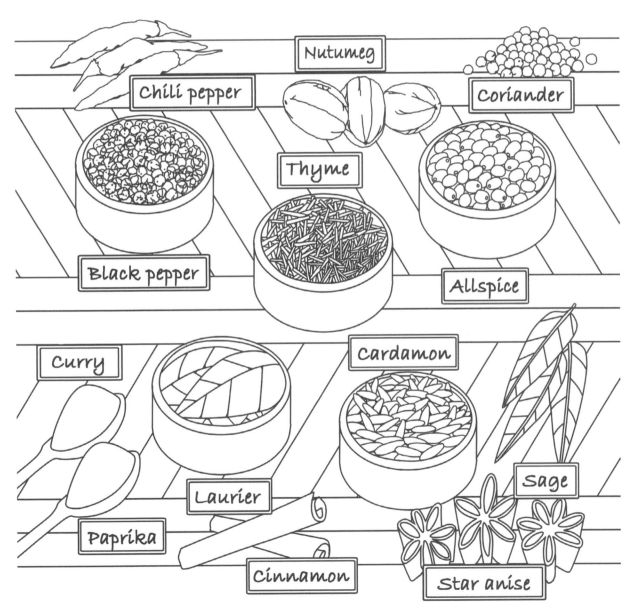

Nutumeg

Chili pepper

Coriander

Thyme

Black pepper

Allspice

Curry

Cardamon

Laurier

Sage

Paprika

Cinnamon

Star anise

19

寧靜花園

範例中整體使用自然的茶色系和綠色系，所以刻意使用兩種強調色。濃濃的藍綠色飄散出神秘的氛圍，沉穩的黃綠色讓畫面展現立體感。

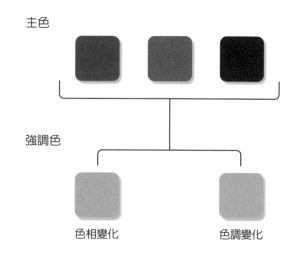

主色

強調色

色相變化　　　　　色調變化

配色

表現繪圖中的自然世界時，可以不需要依照風景畫般塗上真實的顏色。嘗試思考每種顏色代表的意義與呈現的效果。

範例

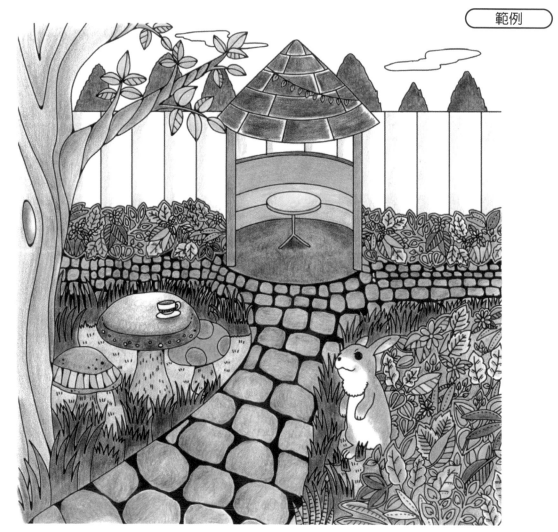

範例 主要使用顏色

兔子 177
180
124

牆面 168
101

草木等 271 264 157
180 168
177 165

著色練習

20

秋收花圈

範例中的配色只集結了相似色,並細心分別上色。企圖以曖昧的色相差異,和些微的色調差距完成著色,呈現出令人心情平靜的效果。

主色

配色

單用沉穩色與濁色構成的配色,在色彩學上稱為色調配色。最近在時尚用語中也被稱為曖昧色。

範例

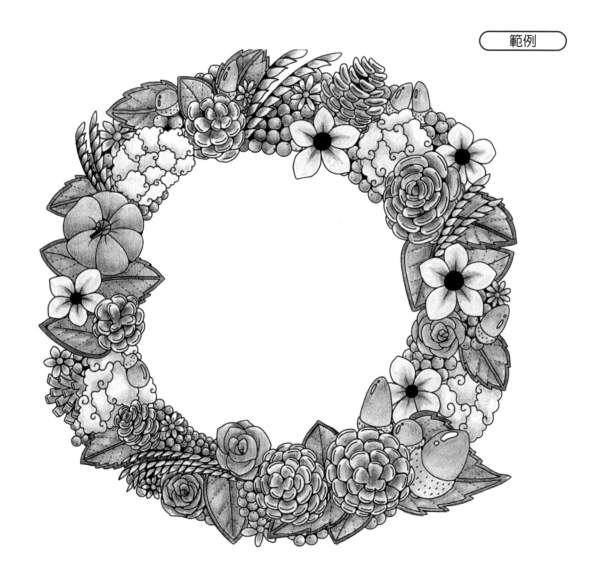

範例　主要使用顏色

松果　177　180

其他　104　121　177　107　124　180

著色練習

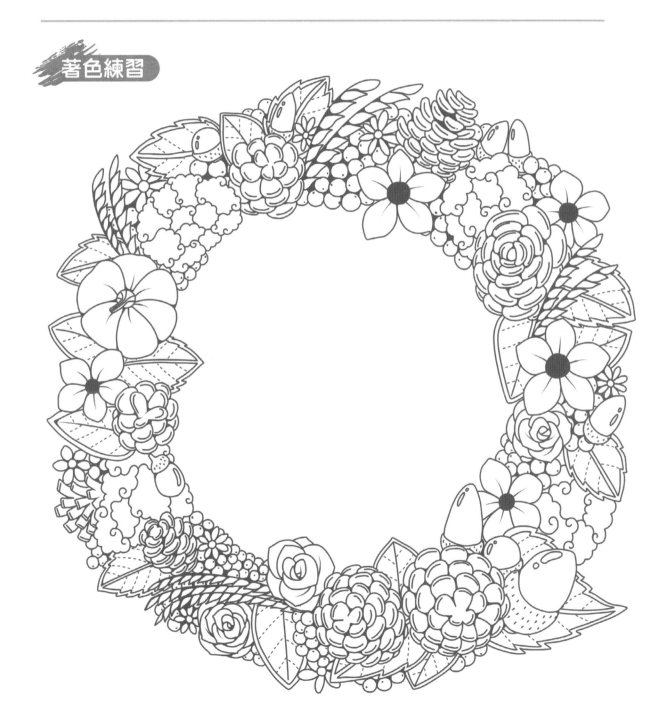

經典 3 色配色

思考色彩搭配時，3 色平衡的配色範例不勝枚舉。

以下介紹的 3 色配色，主要為時尚界常見的配色技巧。

經典三色

對比強烈的 3 種顏色搭配稱為經典三色，藍白紅為時尚界的主流搭配。

色調配色

濁色組合的配色，整體給人沉穩的印象。使用了 p.18 介紹的顏色。

同色調配色

詞彙意思為「在同色調中」，只以同一色調完成配色的方法。

同色相配色

詞彙意思為「色調層次」，色相（色彩）統一，以明暗表現對比的配色。

單色配色

這是將相似色組合的配色方法，遠距離觀看時，好像是同一種顏色。可表現細微的差異。

三原色

這是指在色相環（p.14）上描繪出一個正三角形時，位於三頂點的色彩組合，也是一種音樂用語。

色彩心理效應

各種色彩都有各自的風格。

從科學的觀點來看，波長不同色彩不同，對我們的身心帶來不同的影響。

或許可多多利用符合心境的色彩。

紅色
象徵活力的色彩。歷史上多運用於治病驅魔。擁有為人帶來自信，提升能量的心理作用。

粉紅色
表現女性化和可愛的色彩。帶給人幸福與放鬆的感覺。在美國很早期的論文中，曾發表具有重返年輕的效果。

橘色
讓人感到暖心溫馨的色彩，也是促進食慾的美味色彩。擁有使人外向、具社交意願的效果。

棕色
讓人心靈平靜與安心。色彩給人感到自然好親近與踏實的印象。具有週期性流行的特性。

黃色
象徵太陽的色彩。在日本紅色象徵太陽，但世界普遍以黃色為象徵。這代表光明未來與希望，是很亮眼的色彩。

綠色
因為容易讓人聯想到自然，是具有療癒和放鬆效果的色彩。黃綠色象徵天真，藍綠色則象徵沉靜。

藍色
全球普遍喜歡的色彩，不分性別、年齡、文化，是每個人都喜愛的色彩。擁有讓人心情平靜、提高集中力的效果。

紫色
歷史上身分尊貴之人的服裝多為紫色，給人高貴的印象。也是帶有神祕、療癒、藝術感的色彩。

白色
色彩給人純粹、潔淨、重新開始的印象。

黑色
象徵正式、高格調，也是經典的時尚色彩之一。

灰色
象徵黑白界線模糊的曖昧狀態，能映襯任何色彩。

Advice

1

珍珠與水滴的
完美著色法

【珍珠】

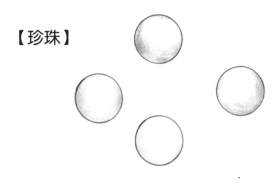

【水滴】

　　珍珠不是在圓內塗滿顏色，而是有意識地畫圓塗色，呈現立體感。沿著外側輪廓，如同向上下描繪曲線一般，塗上較濃的顏色，內側是最明亮的部分，自然留白即可。另外，可輕輕點上斑點表現出表面質感。

　　水滴接觸地面的部分，稍微留下一點空白輪廓，內側顏色加深形成陰影。明亮部分留白，地面畫出一些影子，就更像水滴了。

3

章

令人悸動的
異國配色

21

一千零一夜

「阿拉丁神燈」是『一千零一夜』裡最著名的一個故事。插圖為故事中登場的神燈和魔毯。遠處還可看到美麗的伊斯蘭建築。

主色

強調色

色相變化

配色

以天空和大海的漸層為背景，強烈的藍紫色和橙色為強調色。在有限的顏色範圍內，完成細緻的圖紋著色。

範例

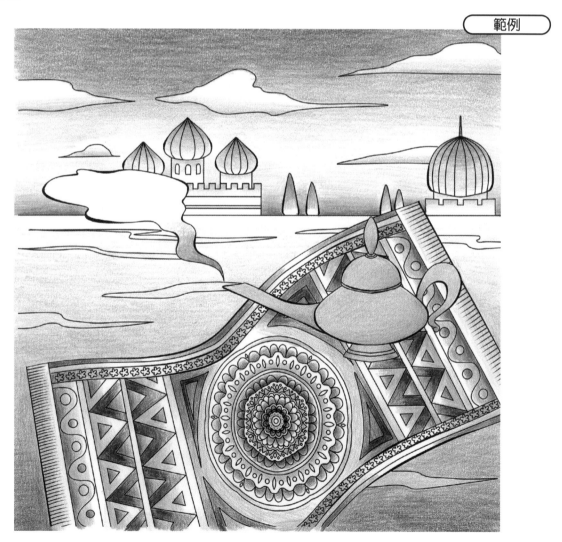

範例　主要使用顏色

天空和 雲層	157	109	建築和 樹木	180	大海	140	神燈	187	魔毯	184

天空和雲層　157　109　156　115　111

建築和樹木　180　271　264

大海　140　151　156

神燈　187　124

魔毯　184　156　125　249

著色練習

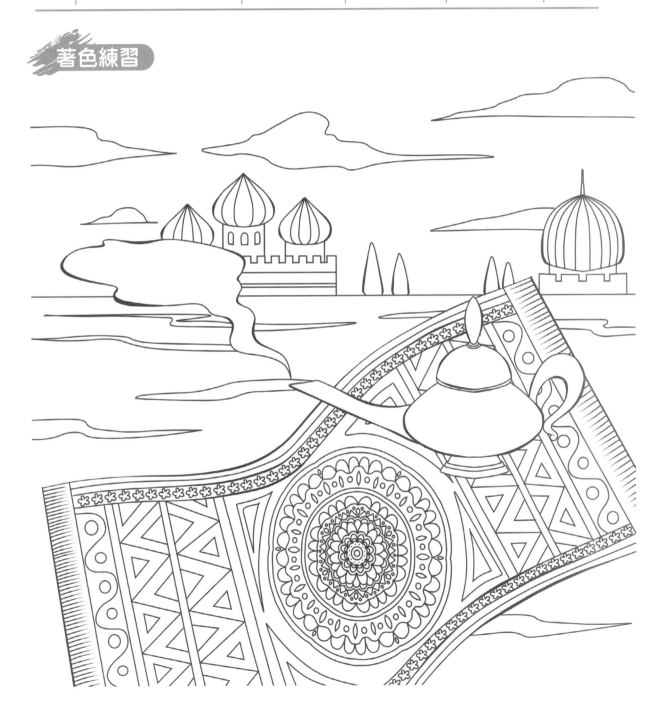

22

摩洛哥壺

北非摩洛哥馬拉喀什擁有全球最大的市集，全
年無休、熱鬧非凡。市場上可見隨處兜售的壺
器，各個色彩強烈、風格獨具。

主色

配色

配色使用多種深色組合。如果覺得難以想像，在
網路搜尋關鍵字「摩洛哥塔吉鍋」，可搜尋到許
多網路圖片作參考。

範例

全部　110　168　184　115　249　271
　　　156　171　180　190　　　274
　　　157　112　177　187

著色練習

23

希臘教堂

位於愛琴海的希臘聖托里尼島,是一片藍白世界。教堂為藍色圓頂建築。城市建築利用石灰的灰泥粉刷技術,呈現純白無瑕的外觀。令人想一探究竟的夢幻島嶼。

配色

純白建築加上灰色陰影,呈現立體感。範例中邊框圍著一圈貝殼項鍊,只用淡淡的粉紅色和綠色,散發著浪漫風情。

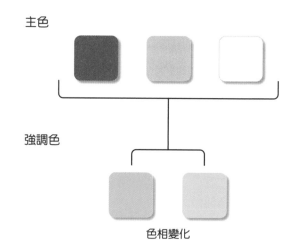

主色

強調色

色相變化

範例

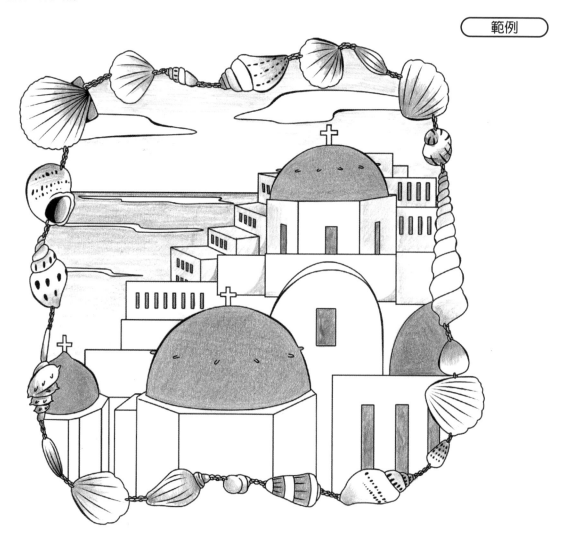

範例　主要使用顏色

教堂　110
　　　271
　　　274

大海　110
　　　115

天空　156

貝殼　115　190　274
　　　124　191　177
　　　187　180　168

著色練習

24

義大利糖果盒

作為海外旅遊的伴手禮，精緻可愛，總讓人不自覺想購買收藏。即便看不懂盒子標示的義大利文也沒關係，插圖是全世界共通的語言。其配色與日本截然不同，充滿魅力。

配色

整體畫面明亮，為了吸引目光（視覺焦點），使用鮮豔的藍綠色和藍色。顏色越強烈所使用的面積越小，創造視覺的衝突。

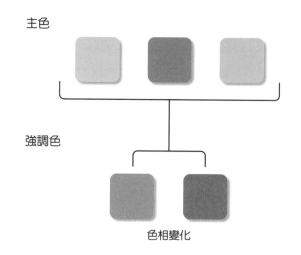

主色

強調色

色相變化

範例

範例 主要使用顏色

糖果盒 171
107
109

陳列架 177
190

金色 184
（標籤和陳列架） 180

著色練習

25

匈牙利民族服飾

匈牙利各地都有屬於自己的民族服飾，圍裙上縫製的多樣花卉刺繡尤其有名。紅色、粉紅色、黃色、綠色、藍色、紫色，一次使用多種顏色配色。

主色

配色

使用的顏色相同，只要改變顏色配置，氛圍隨之一變。著色時一邊自由發想花朵顏色和位置，一邊為本頁繪圖上色。

範例

範例　主要使用顏色

全部　217　102　184　153　171
　　　219　107　249　110　264
　　　124　109　　　140

著色練習

26

墨西哥節日「亡靈節」

這是每年11月盛大舉行的節日。當地人認為逝者的亡魂會回來，因此熱鬧歡騰地慶祝。在裝飾華麗的祭壇上，有骷髏頭祭品和金盞花等擺飾。

主色

配色

大膽使用鮮明的顏色，再以黑色調和整體畫面。著色時盡量畫得華麗多彩。畫面還使用了鮮豔的橘色和螢光粉紅色。

範例

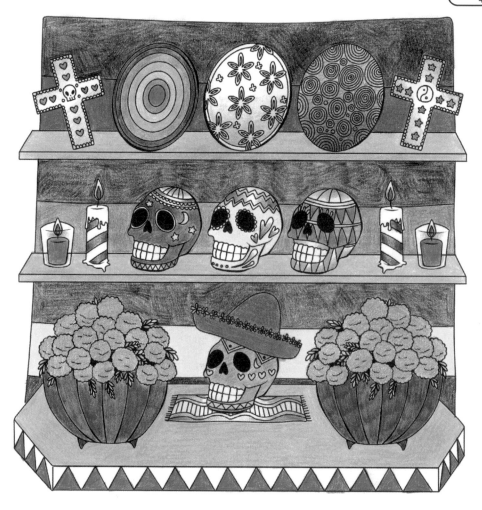

範例 主要使用顏色

花和花瓶 115　165　133　249

背景 199　110　219　107　112

其他 109　121　110　171　111　124　156　165　125　157　219

著色練習

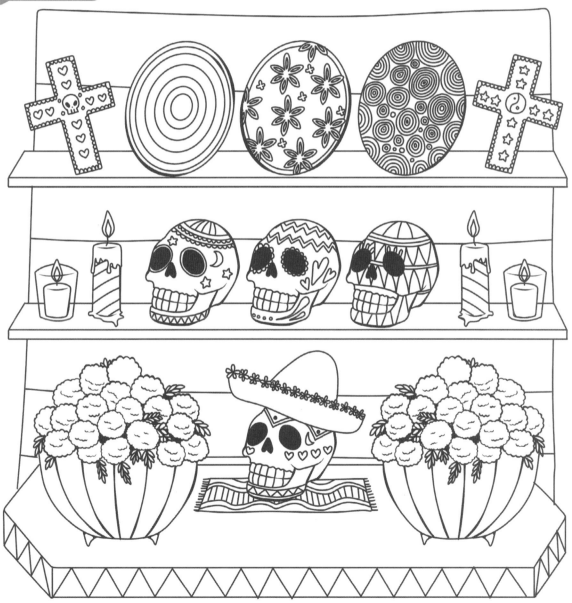

27

巴西幸運繩

幸運繩是指將願望寄託於繩結繫上,當繩結自然斷掉表示願望實現。在日本許多人當成飾品配戴於身,配色頗具深度,讓人聯想到南美大自然。

主色

> 配色

使用濁色調為主的濁色和沉穩色配色,散發著異國風情。加入少許鮮明的顏色,為畫面增添華麗感。

> 範例

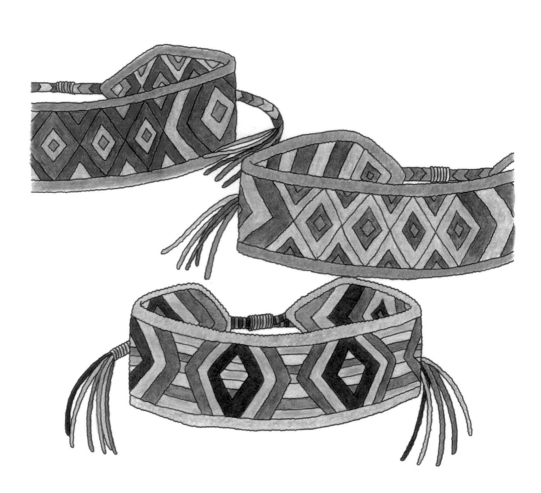

範例　主要使用顏色

藍色	153	茶色	187	深綠色	264	米色	180	深藍色	157
	271	赤茶色	190		274		271		151
			177			煙粉色	124		249
			217				271		

著色練習

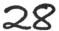

28

南極企鵝家族

為了表現出南極的嚴寒，大海和天空為藍灰色，企鵝生活的大陸冰層和冰山為帶點茶色的暖灰色。紅色系為強調色。

主色

強調色

色相變化

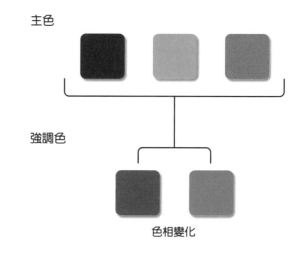

配色

一邊享受重疊混色的樂趣，一邊表現海水的流動，並營造出冰山的立體感。背景讓主角企鵝更為顯眼醒目。

範例

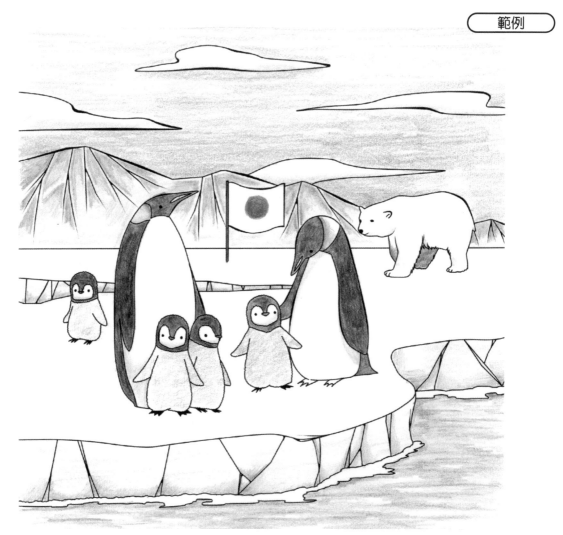

範例　主要使用顏色

企鵝　157
271
274
109

山和冰　274
271

天空和大海　140
110

旗幟　219

著色練習

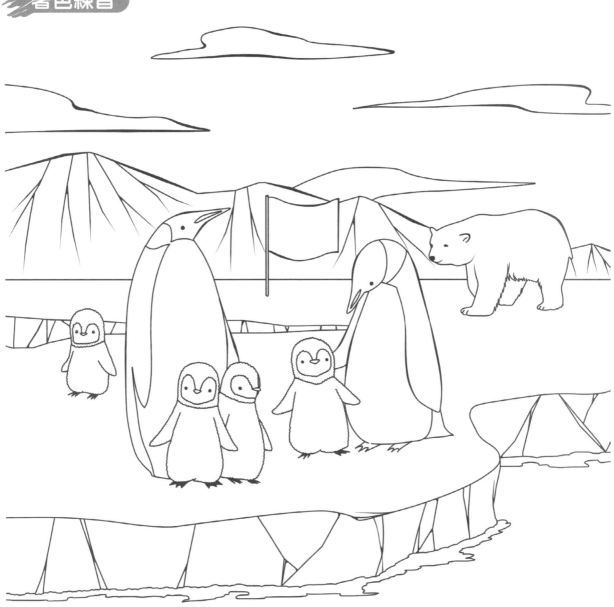

Advice
2

方便好用的
橡皮擦

　　若將色鉛筆平放著色,有時會出現小地方用色過深。即便再小心著色,紙張上難免出現小髒汙,或色鉛筆太硬使紙張筆觸過重。

　　這時,筆型橡皮擦能有效擦去細節部分,相當方便。當然也可以用一般的橡皮擦,利用邊角細心擦拭。

4章

令人心動的
魅力配色

29

小矮人居住的蘑菇屋

超現實的奇幻世界，可以恣意塗色，但範例中
刻意使用較真實的顏色，基本用色包括草地的
綠色，蘑菇的紅色以及土地的茶色。

主色

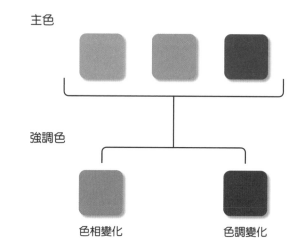

強調色

色相變化 　　　　　　　　色調變化

（ 配色 ）

小矮人家的室內和蘑菇屋頂，加入少少的藍色做
出色相變化。再於各處添加深茶色，點綴畫面。

（ 範例 ）

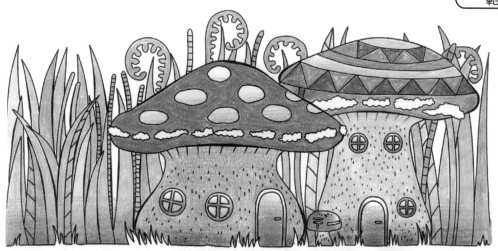

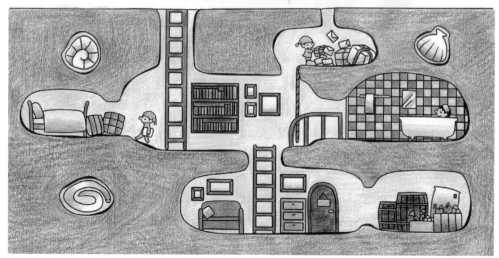

範例 主要使用顏色

草地
165	112
168	264
171	156

蘑菇
187	271	219
177	180	125
190	120	133

地底
| 177 |

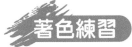
著色練習

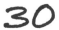

30

哥德蘿莉娃娃

哥德蘿莉是哥德蘿莉塔的簡稱。在大量蕾絲和
荷葉邊的蘿莉塔時尚中，加入哥德風。玫瑰和
蝴蝶結等圖案為其特徵。

主色

強調色

色調變化

配色

因為娃娃的服裝以黑色為基調，背景配色使用大
膽的紅色和紫色。顏色使用突兀，演繹出跳脫日
常的效果。

範例

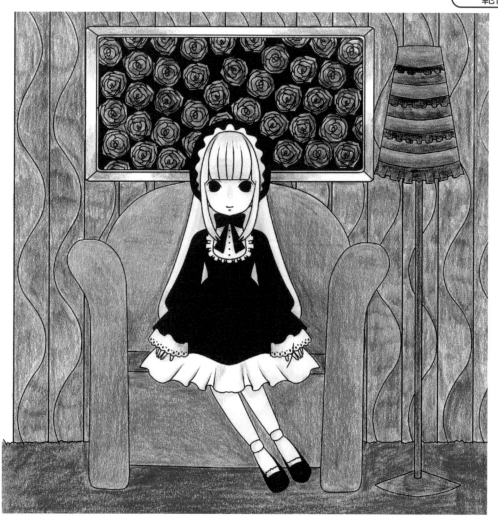

範例　主要使用顏色

玫瑰	121	沙發	121	頭髮	104	服裝	271	燈飾	157	背景	133
	217		217		107		274		199		249
			157		109				121		225
畫框	180								217		

著色練習

31

兩個季節

代表萌芽時節的葉片，與代表深秋時分的葉片。綠色葉片嫩芽初吐，持續向上生長。茶色葉片將飄落地面溫暖覆蓋大地。

主色

配色

左邊綠色加「藍色」的搭配，展現出鮮嫩的感覺。右邊茶色加「紅色」的搭配，演繹出溫暖的氛圍。這是運用色彩心理學作用的範例。

範例

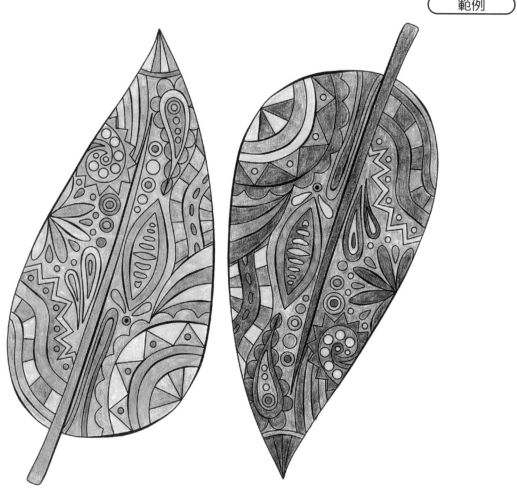

範例　主要使用顏色

綠色
葉片

107	112	153
171	264	156
168	217	110

紅色
葉片

107	125
177	217
180	

著色練習

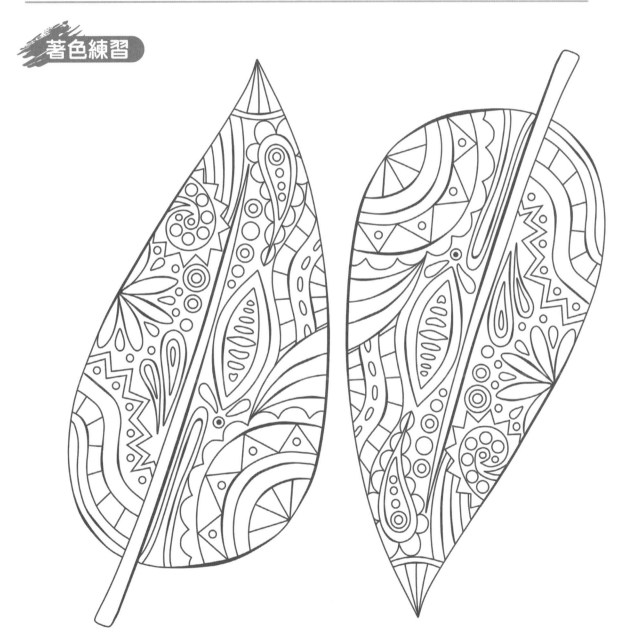

32

海中美人魚

為了表現海洋奇幻世界，所有顏色統一成清淡
柔和的色調。珊瑚和魚群等細節部分，盡量使
用多種色相，嘗試多色配色。

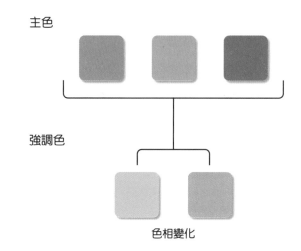

主色

強調色

色相變化

配色

多色配色是指，4～5種以上色相各異的顏色組
合。以淺色調統一，意外地統整出美麗的畫面。

範例

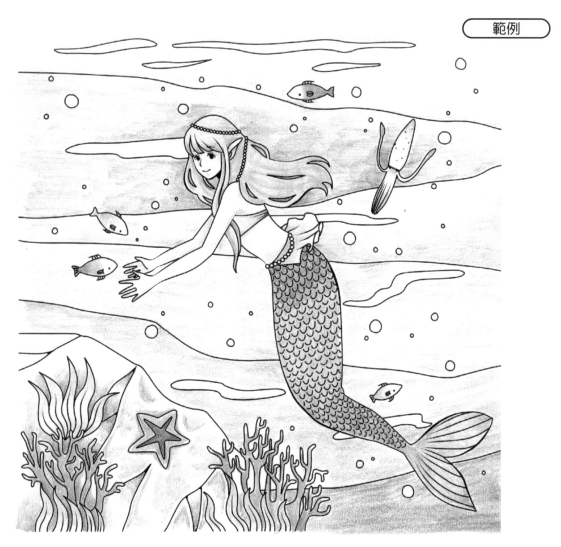

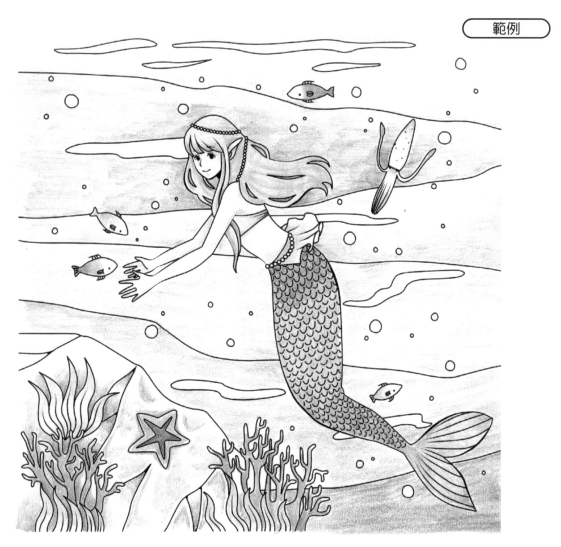

範例 主要使用顏色

頭髮和服裝	153	身體	120	大海	140	海藻等	115	171	魚群	168	156
	156		140		120		219	274		190	274
			109		110		124			124	
					151						

著色練習

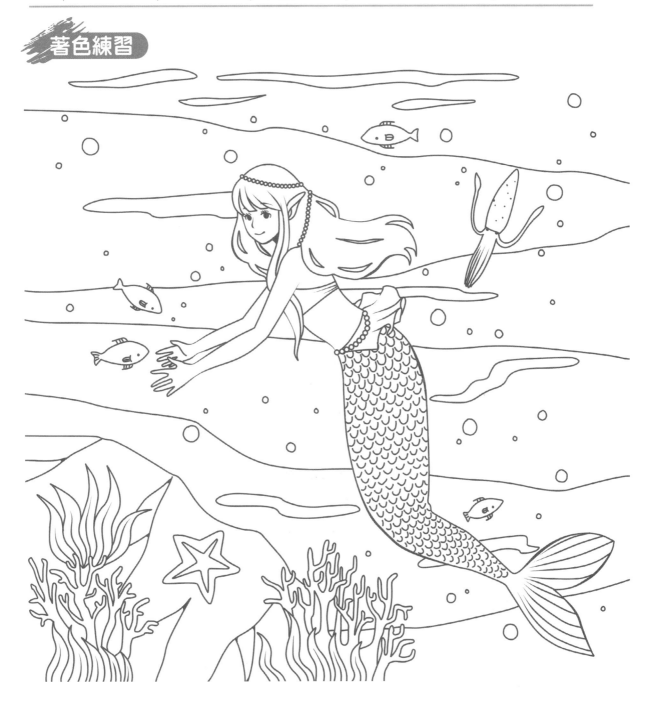

33

色彩療癒

彩虹七色（紅、橙、黃、綠、藍、靛、紫）從
心型中央向外分別塗色，表現協調的美感。顏
色順序與實際的彩虹相反，實際圓弧最內側為
紫色，最外側為紅色。

配色

七色彩虹的匯集，帶給我們協調的美感。彩虹色
容易吸引目光，是商品和時尚經常使用的設計手
法。

範例

範例 | 主要使用顏色

荷花 | 124 | 168

女子 | 177 | 124 | 180 | 168 | 109

心型 | 249 | 112 | 121 | 151 | 107 | 110 | 115

著色練習

34

曼荼羅

曼荼羅僅運用了紫色系的顏色，再細細分別著
色。據說紫色是由熱情的紅色與冷靜的藍色混
色而成，能讓內心回歸平衡，獲得心情寧靜的
效果。

配色

一層紅色、一層藍色，再一層突顯淡黃色的紅紫
色，層層交疊出屬於自己的紫色世界。使用粉色
系的顏色也很漂亮。

範例

範例　主要使用顏色

全部

124	219	140	111
125	225	151	184
133	249		107

著色練習

35

古典

表現過往的珍貴物品時，顏色組合搭配多以茶色系為主，再加上如酒紅色般的深紅色，以及如森林綠般的深綠色。

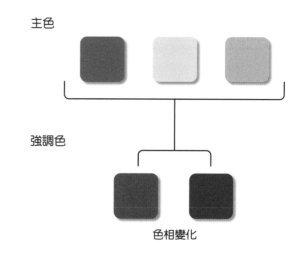

主色

強調色

色相變化

配色

為精緻插圖著色時，用單一的同色系也可以繪製出漂亮的畫面，不過若是大尺寸的插圖，建議還是要加上顯眼的強調色，才能讓畫面更豐富。

範例

範例　主要使用顏色

懷錶	184	書本	177	225	花朵 白色書頁	101	葉片	264
	180		180	133		271		274
			199	274		184		

著色練習

Advice 3

非單純填色的著色法

依照輪廓線塗上深淺一致的顏色也可以,然而像花朵葉片等自然物,稍微加點差異性,能表現更漂亮。

首先沿著花瓣或葉脈等紋路,描繪許多線條。這時的著色重點是「不要將線條連到輪廓上,而是要留些空隙」。接著於空隙間,不規則、大略地填入顏色,刻意留白。

5章

歡樂慶典的配色

36

日本傳統圖樣

日本的紅色是取自紅花花瓣色素染出的「紅」，日本的藍色是取自蓼藍葉色素的「藍」。分別用這2種對比顏色著色，讓畫面散發濃濃的日本風情。

主色

紅色搭配淡紫灰，藍色搭配暗藍灰，營造出細膩的韻味。霞紋則用淡茶色著色繪出。

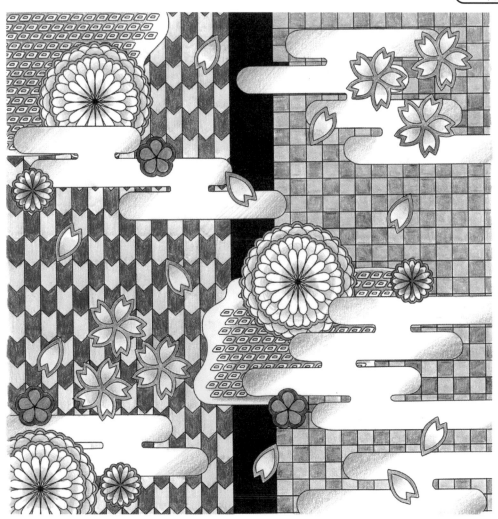

範例 主要使用顏色

全部

124　140　180　168
125　153　184　249
133　156　187　157

著色練習

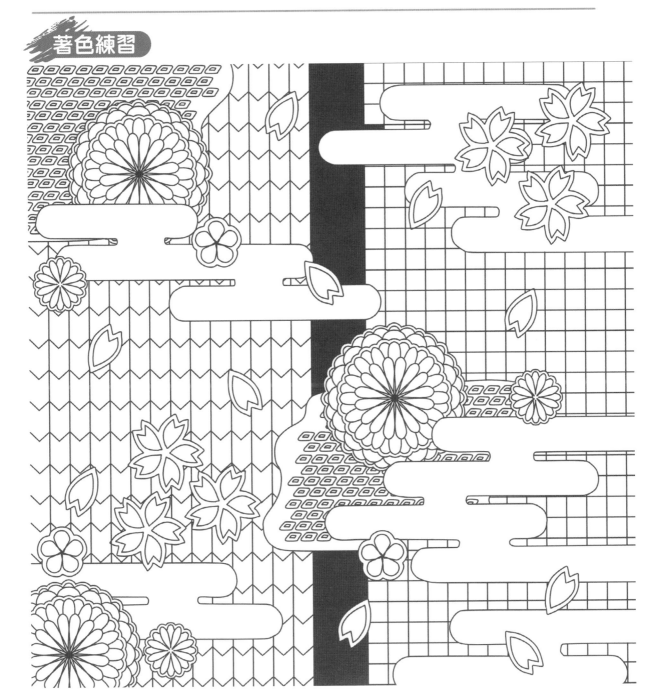

37

女兒節

著色要領為依照雛人形顏色著色塗鴉。這個時候，透過濃淡變化展現紅色的多重漸層效果。著色時用黑色強調漆器光澤，並想像金屏風閃亮的光輝。

主色

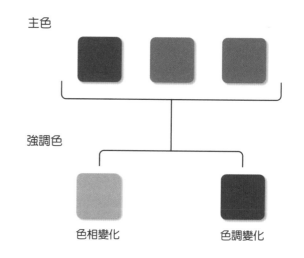

強調色

色相變化　　　　色調變化

配色

十二單衣越往內層顏色越深，塑造出立體感。三層疊放的糕餅，從上而下的顏色順序為桃色、白色、黃綠色，代表了開於白雪之上的桃花，以及白雪融化下的春天嫩芽。

範例

範例 主要使用顏色

屏風	天皇娃娃	皇后娃娃 三人官女	日用品等
107	199	199	199
187	157	219	184
	109	109	121

著色練習

38

復活節

復活節為基督教節日，慶祝耶穌基督死後 3 日復活的慶典。復活節兔子和復活節彩蛋象徵生命的復甦與富足。

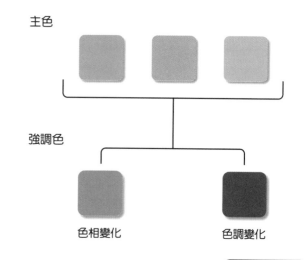

主色

強調色

色相變化　　　色調變化

配色

畫面中央的復活節彩蛋使用了大量的春日暖色。整體主色為清淡顏色，所以用較深的藍色強調視覺變化。

範例

範例 主要使用顏色

旗幟	107	花朵	107	兔子	124	彩蛋	184	124	120	籃子和	177
	109		124		156		109	125	140	地板	180
	168		125		171		171	219	156		
			115					271			

著色練習

39

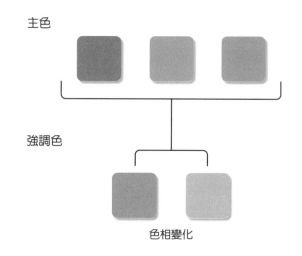

主色

強調色

色相變化

賞花與春日和菓子

櫻花季節將近，我們引頸期盼花朵盛綻。主色為深淺不一的櫻色，因此強調色為黃綠色和水藍色，做出色相的變化。

配色

若使用的顏色不多，正好能細細品味顏色濃淡的著色樂趣，還能展現出奇的立體感與質感，大大提升畫面的完成度。

範例

126

範例　主要使用顏色

櫻花　124　177
168　180

和菓子　107　156　184　177
124　109　264
168　133

著色練習

40

情人節

範例中的主色選用茶色、粉紅色、黃綠色，皆為「讓甜品看起來美味的顏色」，所以改用強烈的紅色及深淺不一的藍色系突顯其他元素，增添變化。

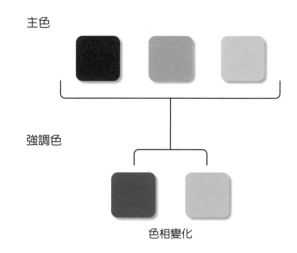

主色

強調色

色相變化

配色

主角為盒內的心型巧克力，卡片顏色刻意選擇藍色系，襯托顏色的差異，也可全部以粉紅色或黃綠色統整畫面。

範例

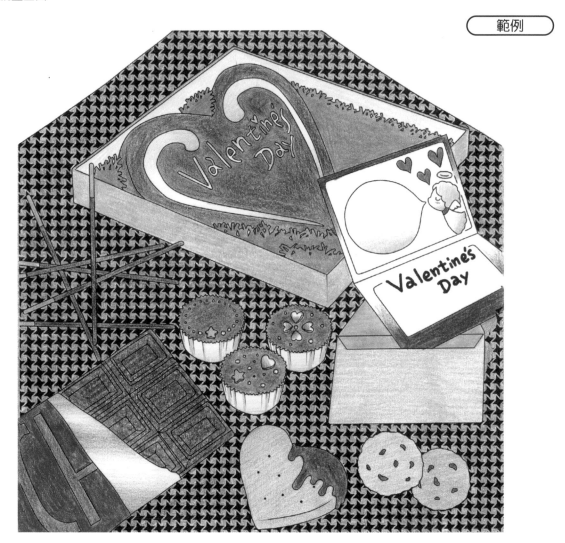

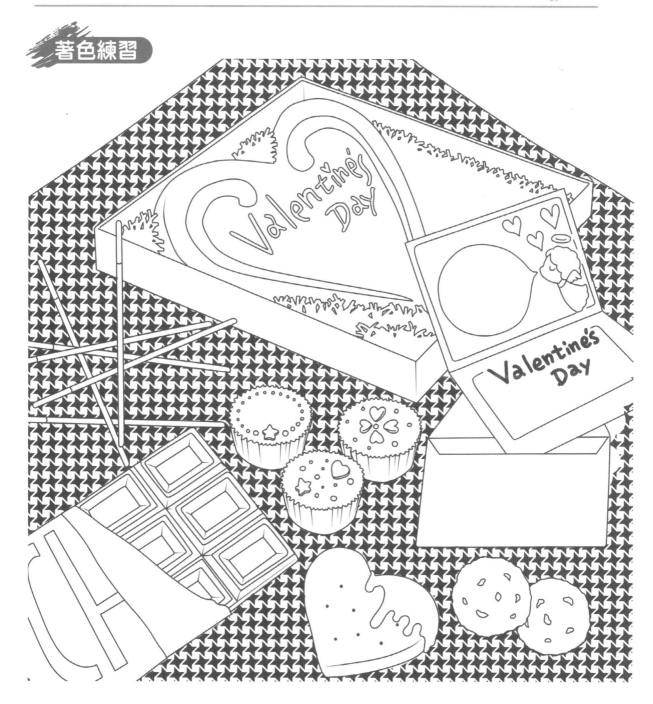

範例　主要使用顏色

巧克力　177　217　274　109

餅乾　187

杯子蛋糕　184

布料　125

禮盒　168　171　121

卡片　156　249　219　140　120　111　104　109　124

著色練習

41

七夕裝飾

配色以看起來涼爽的藍綠色為主。色相運用
範圍廣，從亮黃綠色到深藍紫色都是主色，
所以用紙圈圈的紅色和黃色讓畫面有些微的
變化。

主色

配色

同色系配色時，畫面的8～9成以相似的色相統
整。七夕裝飾若用暖色系統整時，竹草、銀河要
使用強調色。

※範例中以手繪黑色表現水的流動

範例

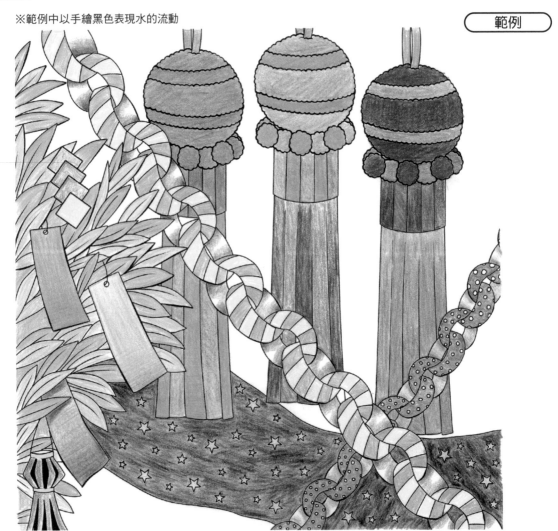

範例　主要使用顏色

紙圈圈　274　124
156　140
107

竹草　171
112

吊飾　153　165　120
264　168　249

著色練習

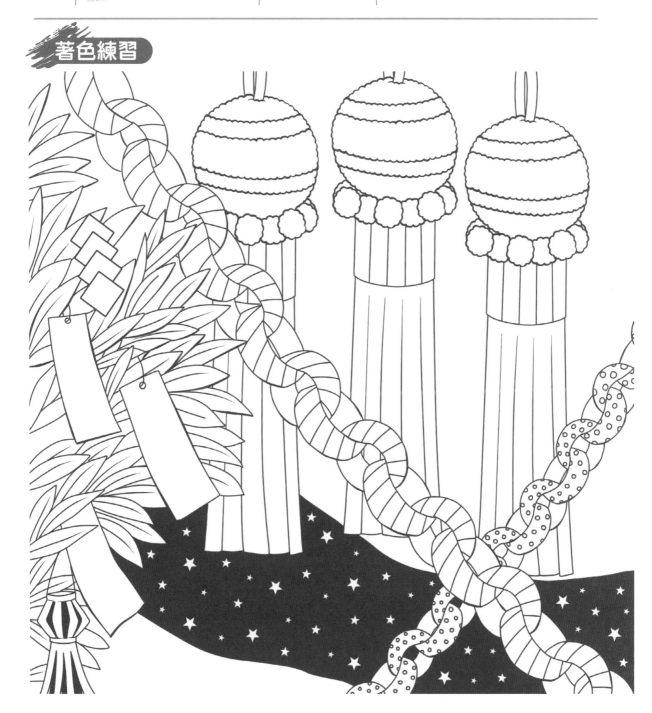

42

煙火與夏日祭典

背景為黑色時，任何一種顏色都會被襯托得更鮮豔明亮。使用大量顏色時，能感受到其中的效果。尤其在為煙火著色時，大家試試塗上繽紛多樣的顏色吧！

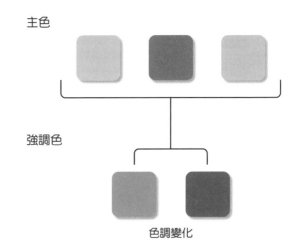

主色

強調色

色調變化

配色

主色為浴衣和腰帶的顏色，強調色為鮮色調的紅色（蘋果糖）和綠色（浴衣圖紋）。面積雖小，效果極佳。

範例

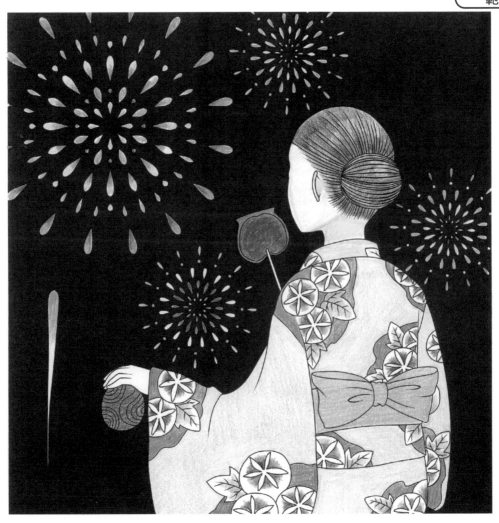

範例	主要使用顏色									
浴衣	125	頭髮	199	煙火	104	124	110	171	蘋果糖	217
	133				107	125	140			219
	140	肌膚	109		109	219	156			
	264	腰帶	111		115	249	153		溜溜球	133

著色練習

43

華麗的生日

場景為華麗的生日，畫面整體以紅色的深淺色調為主色。色相環中，紅色的右邊為橙色，紅色的左邊為紅紫色，所以能讓禮物和玫瑰花束融為一體。

配色

請注意玫瑰的顏色。使用亮綠色和黃綠色，完整了畫面的華麗風格。葉片顏色也是影響畫面整體的重要元素。

範例

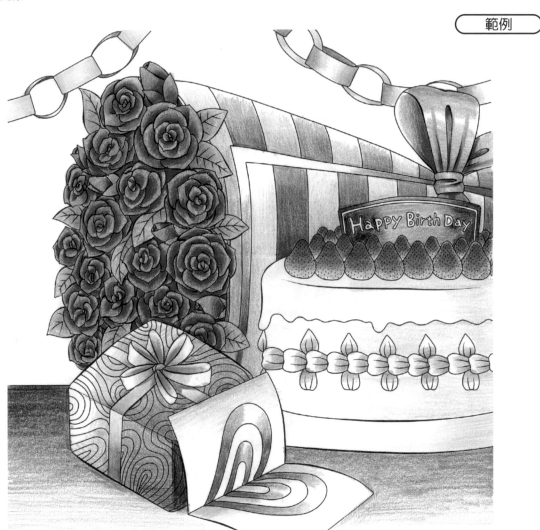

範例 | 主要使用顏色

草莓	219	花束 包裝紙	124	巧克力	187	禮盒	125	葉片	168
			125		177		249		264
玫瑰和 緞帶	124		133	奶油 蛋糕	124			紙圈圈	104
	225		140		271				171

著色練習

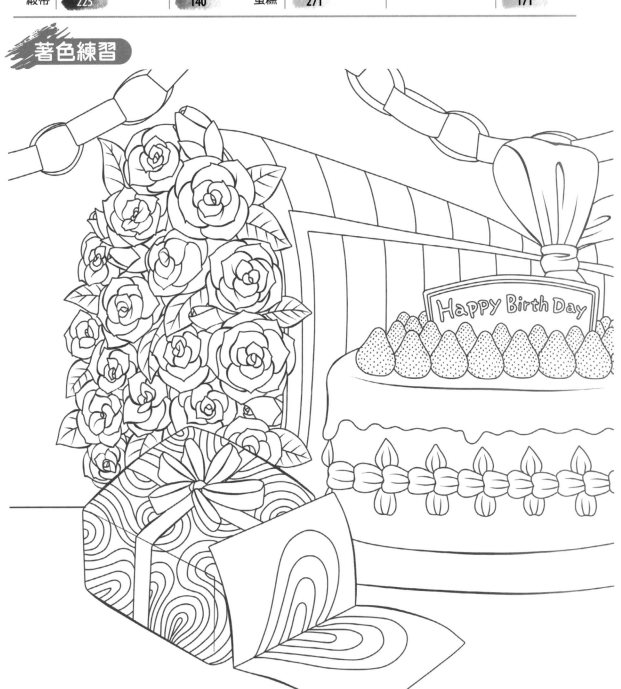

44

貓咪賞月

運用濁色表現日式和風氛圍。月色不使用鮮黃色，而用具深沉的金色系，天空的顏色也不是完全的黑色，而用了深藍色。

主色

強調色

色調變化

<hr>

[配色]

表現和風配色時，強調色的選定較難。範例中芒草的顏色較為濃郁強烈，貓咪和盤子選用深黑色。

※範例中以手繪天空表現淡淡的明亮

[範例]

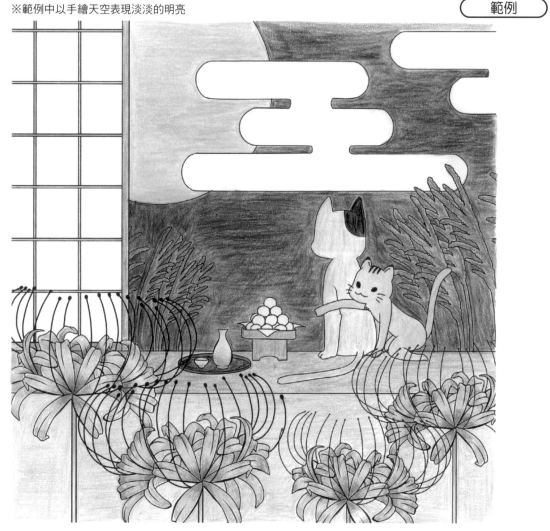

範例 主要使用顏色

月亮	109	榻榻米	168	芒草	180	彼岸花	121 165
天空	157	貓咪（大）	271	盤子	219		217 171
紙門和地板	187	貓咪（小）	184		199		115

著色練習

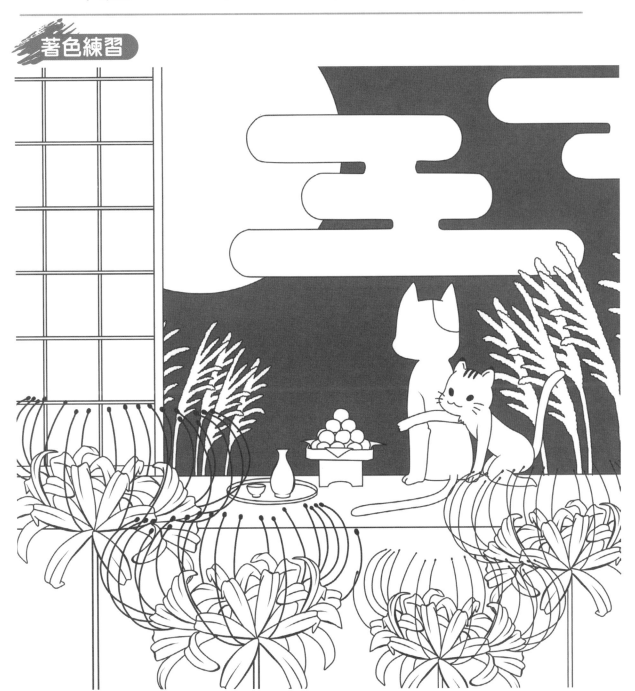

45

歡樂萬聖節

萬聖節變裝派對的顏色為深紫、鮮豔橘、闇夜黑。範本中的闇夜黑,也用色鉛筆手繪出微妙的陰影。左邊妖怪用深淺不一的灰色,描繪出歡樂動態感。

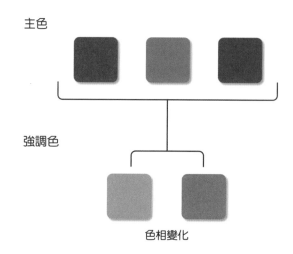

主色

強調色

色相變化

配色

右邊妖怪(科學怪人)的顏色色相變化較大,使其更為突出醒目。在空中飛舞的糖果繽紛多彩。

※範例中以手繪黑色表現活潑感

範例

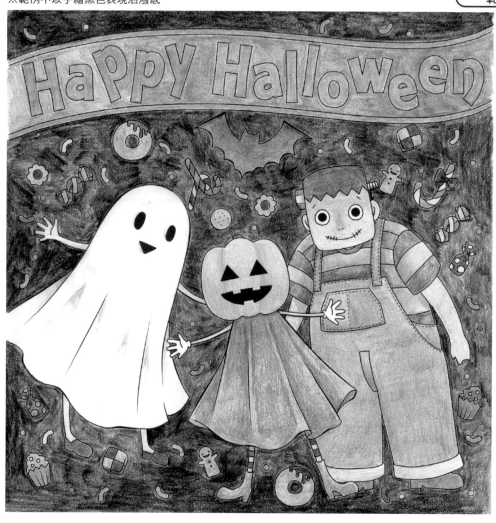

範例　主要使用顏色

| 文字 | 115 125 | 妖怪（左） | 271 274 | 妖怪（中） | 264 249 111 157 115 107 | 妖怪（右） | 157 249 168 133 115 110 109 153 |

著色練習

46

聖誕節

範例使用正統的聖誕節顏色，但是紅色改用暖粉紅代替，給人可愛的感覺。禮物若改為多色配色也很漂亮。

主色

配色

紅色和綠色代表互補色的關係，強烈襯托彼此。若將聖誕樹的綠色調深、變得混濁，繪圖則轉為正式與成熟的風格。

※範例中以手繪背景表現些微的明亮

範例

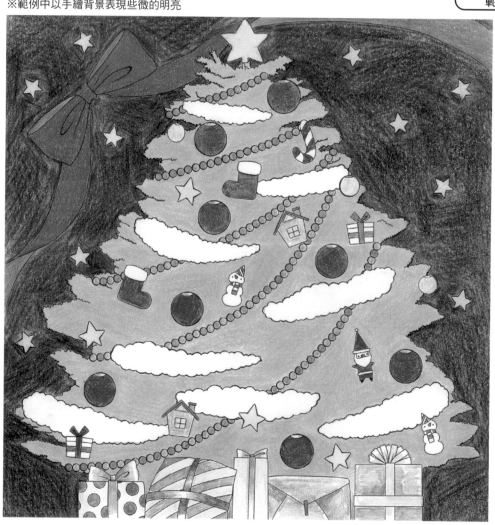

範例　主要使用顏色

緞帶　219　　裝飾　217　115　　星星　107

聖誕樹　124　　　109　121

165

著色練習

47

寶船與七福神

祝福好運的顏色。寶船船帆為近似朱色的溫暖紅色，表示「晴朗紅」與「好運紅」。寶這個字為閃耀光輝的金色，七福神的衣服畫上鮮明的顏色。

配色

請注意大黑天和惠比壽天的衣服。使用了聖誕節的紅色和綠色，但是這裡要稍微克制、降低紅色的彩度。

主色

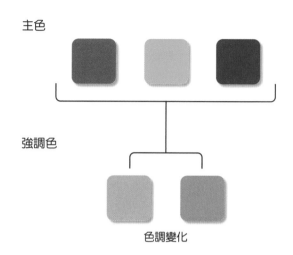

強調色

色調變化

範例

範例　主要使用顏色

寶船	121	前排的衣服	121	第二排的衣服	171	第三排的衣服	140	165
	107		217		115		120	168
	187		124		109		109	125
							121	249

著色練習

作者（配色）

櫻井輝子

東京colors株式會社代表取締役，日本色彩學會的正式會員，國際Color Design協會色彩設計師，色彩檢定協會認證色彩講師，東京商工會議所色彩搭配檢定測驗認證講師，室內設計整合師。為個人提供有助自我風格的色彩方案，為企業提供散發商品魅力的諮詢服務，也擔任研修、教育機構的色彩學講師等，活躍於各個領域。

2014年取得瑞典國家標準自然色彩系統（NCS）認證講師資格，為日本取得這項認證的第一人，努力推廣自然色彩系統。

作者（插畫）

白壁理繪

作者現居橫濱，為自由插畫家，2007年起從事繪畫工作。能繪出多種風格不同的插畫，活躍於廣告漫畫、裝幀畫、賀年卡、插圖等各種領域。作品包括：『所以不說再見／西島朱音著』、『想哭的夜晚，再一次／周櫻杏子著』（皆由三文社出版）的裝幀畫、『強韌生存的動物圖鑑／白石拓著』（由HOBBY JAPAN出版）的插畫，樟蔭學園「國高中手冊」裝幀畫與其他插畫等。

【WEB】https://magicmushroom.jimdo.com/
【twitter ID】poo72

國家圖書館出版品預行編目(CIP)資料

從著色繪本學習：配色的基礎—享受著色的樂趣‧提升色彩感知力／櫻井輝子, 白壁理繪作；黃姿頤翻譯. -- 新北市：北星圖書, 2020.12
　面；　公分
ISBN 978-957-9559-52-2(平裝)

1.鉛筆畫 2.繪畫技法 3.色彩學

948.2　　　　　　　　　　109008779

staff

著色監修　：藤原輝枝
設計　　　：荻原睦（志岐設計事務所）
企劃與編輯：森基子（HOBBY JAPAN）

從著色繪本學習
配色的基礎
享受著色的樂趣‧提升色彩感知力

作　　者／櫻井輝子、白壁理繪
翻　　譯／黃姿頤
發 行 人／陳偉祥
發　　行／北星圖書事業股份有限公司
地　　址／234 新北市永和區中正路 458 號 B1
電　　話／886-2-29229000
傳　　真／886-2-29229041
網　　址／www.nsbooks.com.tw
E-MAIL／nsbook@nsbooks.com.tw
劃撥帳戶／北星文化事業有限公司
劃撥帳號／50042987
製版印刷／皇甫彩藝印刷股份有限公司
出 版 日／2020 年 12 月
I S B N／978-957-9559-52-2
定　　價／350 元

如有缺頁或裝訂錯誤，請寄回更換。